推理破案王

祕密
殺人事件簿

— 增修版 —

www.foreverbooks.com.tw

yungjiuh@ms45.hinet.net

幻想家系列 59

推理破案王：祕密殺人事件簿

編　著　羅亮淳
出 版 者　讀品文化事業有限公司
責任編輯　郭正偉
封面設計　姚恩涵
美術編輯　王國卿

總 經 銷　永續圖書有限公司
　　　　　TEL ／(02)86473663
　　　　　FAX ／(02)86473660
劃撥帳號　18669219
地　　址　22103 新北市汐止區大同路三段 194 號 9 樓之 1
　　　　　TEL ／(02)86473663
　　　　　FAX ／(02)86473660
出 版 日　2018 年 9 月

法律顧問　方圓法律事務所　涂成樞律師
CVS 代理　美璟文化有限公司
　　　　　TEL ／(02)27239968
　　　　　FAX ／(02)27239668

國家圖書館出版品預行編目資料

推理破案王：祕密殺人事件簿／羅亮淳編著.
--初版. --新北市 ： 讀品文化, 民 107.09
　面； 公分. --（幻想家系列：59）
　ISBN 978-986-453-081-6 (25K 平裝)

1. 益智遊戲

997　　　　　　　　　　　　　　107011597

密室槍殺案

　　某夏天的一個夜晚，一幢獨門獨院的別墅裡，一個犯罪集團的頭目被槍殺。第二天早晨發現了屍體，凶器是一支手槍，被丟在屍體旁邊。

　　可是，那間房子的門是從裡面反鎖著的。面積狹小的窗戶從裡面插著插銷，並且窗外是很堅固的鐵條防盜護欄。

　　只有窗戶的角落玻璃破了一塊，那裡已經拉著一張蜘蛛網，連一隻蒼蠅也別想出入。也就是說那是一個完完全全的密室。

　　那麼，罪犯是如何槍殺了小頭目的呢？

02 頭等車廂事件

　　列車員在頭等車廂的包廂中發現一名慘死的婦女，被一種前端鋒利的鈍器刺中了頭部，頭蓋骨已碎，顯然是受到猛烈的一擊。手提包裡的名貴寶石還在，顯然不是竊盜犯罪。

　　頭等車廂只有被害人一名乘客，根據列車員的說詞，沒有其他的人出入這節車廂。包廂中的車窗是開著的，通道的門從裡面反鎖了。搜查判定被害時間是列車員發現屍體的前二、三分鐘。當時，列車快要進站了，車窗的那一側有條錯車線，正停著一列拉家畜的貨車。而且附近沿線曾發生火災，是乾草堆失火。根據上述搜查認定，此案為事故死亡。

　　那麼，真相是什麼？

03 音樂家之死

　　一天，在市內發生了一起奇怪的爆炸事件。一個單身的音樂家剛從外面回到家裡，在二樓房間裡練習小號時，突然室內發生爆炸，音樂家當場死亡。

　　警察勘查現場時發現窗戶玻璃碎片裡還摻雜著一些薄薄的玻璃碎片，可能是譜架旁邊的桌上裝著火藥的一個玻璃杯發生了爆炸。奇怪的是室內並沒有火源，也找不到定時引爆裝置的碎片。如果不是定時炸彈，為什麼定時引爆得那麼準確呢？真不可思議，根據鄰居的證詞，爆炸前死者是在用小號練習吹高音曲調。

　　於是，警察馬上就識破了罪犯的手段。

　　那麼，請問你知道是如何引爆的嗎？

04 獨居婦女與狗之死

　　這是大都市煤氣化之後發生的事件。煤氣含有一種一氧化碳，人類吸入體內會中毒死亡。

　　一天，一個獨自生活的婦女在某公寓有六張榻榻米大小的和室房間裡服了安眠藥睡熟後，因煤氣中毒被害致死，是因為連接煤氣管的橡皮管噴出大量煤氣所致。

　　並且，她的愛犬也一起死亡。不知道為什麼狗脖子上拴著繩索，身旁還殘留著一塊細香腸。

　　推測死亡時間為午夜12點半左右，那個和室房間無論隔扇還是窗戶都緊閉著。如果煤氣開關打開不到30分鐘，就會充滿整個房間，足以致人於死。也就是說罪犯在午夜10點左右打開了煤氣開關後逃走。然而，在逮捕了罪犯後，他卻提出了從下午8點到第二天早晨，一直待在遠離作案現場的地方。這是一個很確切的不在場證明。

　　罪犯是使用了什麼手段使煤氣噴出時間延遲了兩個小時之久呢？

05 高樓上的謀殺

一個大雪紛飛的夜晚，警察局的電話驟然響起。

「喂，是張警官嗎？有人被殺了，在XX區XX號的17樓。」

張警官馬上帶領助手趕到現場，死者是一位有名的歌星。

報警人說：「今天晚上我和她約好一起到她家來吃夜宵的，但是我打了很多次電話都沒有人接，不知道為什麼，我害怕出事，就來到這裡看看情況，沒有想到，她竟然遇害了。」

張警官馬上檢查了現場，現場的東西都沒有被翻動的痕跡，桌子上有幾封遇害歌星的私人信件，窗台邊的火盆裡還有一些紙被燒毀的灰燼，兇手沒有留下任何有價值的線索。

張警官陷入了沉思，他來到窗台前，窗簾並沒有拉起來，他一眼看到對面樓的17層亮著燈光，而且兩座樓距離很近。

「也許可以找對面樓裡的人問問情況，說不定會有意外驚喜」。

張警官馬上派人到對面樓的17層叫來那戶人家的主人，「你一直在家嗎？」

「是的，警官，我從下班後就一直在家，天氣太冷，在家比較暖和。」

「你有沒有看到這家有什麼異常，或者你有聽到些什麼嗎？」

「大概9點左右吧，這位小姐家來了一個男人，大概有175公分，嘴裡叼著一個菸斗穿著一件皮襖。他們剛剛談了一會兒，就發生了爭吵，接著就打了起來，最後那個男的從背後殺死了她！」

還沒有等他把話說完，張警官就把手銬銬在了他的手腕上。

「對不起，先生，跟我走一趟吧！如果你不是殺人者，那麼你也一定知道殺人者是誰，至少你們是同謀！」

你知道張警官的判斷依據是什麼嗎？

06 咖啡毒殺案

青年偵探薩拉里前往紐約市警察局造訪，接待他的是警察局的刑事部長。

「部長，看您的神態是不是又有棘手的案子了？」

「是的，現在手頭有一宗咖啡毒殺案，遇到些麻煩，案子毫無進展。其中最關鍵的是兇手究竟怎麼讓死者服毒這一點，始終

難以確認。」

「您可否說得更具體一點？」

這是一宗光天化日下發生在某公司內且又是在眾目睽睽之下巧妙行兇的謀殺案：

職員貝克拿著杯子起身去倒了一杯白開水，當回到座位上時，「喲，怎麼喝起白開水來了，還是讓我給你來杯咖啡吧。」一位女同事殷勤地說。

「哦，不用了，我是想吃顆感冒藥。不過吃藥歸吃藥，還是麻煩你再來杯咖啡吧。」貝克邊說邊從上衣口袋裡掏出藥包。

「要是泡咖啡的話，給我也來一杯。」坐在貝克鄰桌的布朗也抬起頭。

讓布朗這麼一嚷嚷，屋裡所有的人都說要咖啡。女同事只好為每個人都準備一杯，另一位女職員也過去幫忙。這種情形在公司內是司空見慣的。

布朗從女同事拿過來的托盤中取了兩杯，其中一杯遞給了鄰桌的貝克，然後從放在兩人桌子中間的砂糖壺中盛了兩勺糖放在自己的杯中，再將砂糖壺移到貝克那邊。

布朗端起杯子只喝了一口就突然咳嗽起來，咖啡濺到桌前的稿紙上。貝克見狀馬上將自己吃藥剩下的多半杯水遞給布朗，布朗接過去一口喝盡，但痛苦愈發加劇，杯子也從手中脫落掉在地上摔碎了。

「喂，怎麼啦！」貝克快速奔過來抱起就要倒下的布朗，但

布朗已經斷氣了。

「貝克這個人反應很機敏，他當下立即把所有人的杯子包括布朗的在內都保管起來，所以當我們趕到時現場也保護的很好。」刑事部長向薩拉里說明道。

「經鑑定，有毒的只有布朗的杯子，其他人的杯子及砂糖壺上都沒有化驗出有毒。當然兩名女職員一度被懷疑，但倒咖啡和送咖啡的都是兩人一塊做的，而且一個個杯子又難以分辨，所以除非兩個人是同謀，否則很難將有毒的一杯正好送給布朗。兩個女職員既無殺害布朗的動機，也無同謀之嫌。」

「鄰座的貝克也無殺人動機嗎？」薩拉里問道。

「有。聽說此人與布朗玩紙牌欠了他很多錢。兩個人雖然是鄰座，桌與桌之間亂七八糟地堆放了許多東西，但貝克要想不被發現往布朗的杯子裡放毒是不可能的。」

「說是布朗死前將咖啡濺到了稿紙上，那稿紙保管起來了嗎？」

「我想是的。」

「那麼就去化驗一下稿紙，另外布朗杯子裡剩下的摻毒的咖啡也一起檢驗？」

按照薩拉里的意思，一小時後從鑑定科出來的刑事部長高興地說：「真是意外，不出你所料。」

那麼，貝克是怎樣毒死布朗的呢？

07 地震夜兇殺案

日本是地震頻繁的國家。在一個冬天的晚上10點05分，首都東京發生了一次5級地震，造成多處水管、煤氣管道等破裂，幸好損失不太大。

可是在第二天，在市內的一棟高層建築公寓最頂層的房間裡，發現了一具獨居少女的屍體。她是在臥室的床上被勒死的。推定死亡時間是昨天晚上9點半至10點半之間。

發現屍體的是日本某商社的職員，也是被害者的經濟保護人。當他發現屍體的時候，室內取暖用的煤油爐還點燃著。

前來勘查現場的刑警們，看到廚房裡的餐具從櫥櫃上掉下來、碎片滿地的情景後說：「看來被害人是在地震之前被殺害的。如果地震後還活著，照理被害人會收拾一下的。」

「不，是地震後被害的，即使是地震前，兇手離開這裡也一定是在地震之後。」商社職員斷定地說。

「那麼，你有什麼證據嗎？」刑警吃驚地反問他。

「證據就是這個煤油取暖爐。這是日本產的最新電腦放熱器式煤油爐，是我們商社購進的。兇手如果偽裝成在地震前作的案，故意把餐具打破，弄的滿地碎片的話，那麼他忘記關上煤油

爐的開關，這是他的失誤。」商社職員指著還在燃燒著的煤油取暖爐說。

那麼，理由是什麼？

08 機密文件

團四郎接到研究所所長松野博士的電話，說他剛接到一個恐嚇電話，要他把一份機密文件交出來，否則就要了他的老命。松野博士沒有辦法，只好求救團四郎，請他晚上8點到他家，再詳細談談情況。

晚上8時，團四郎準時到了松野家，按了門鈴，卻不見回應。他見房間裡燈亮著，無意之中轉了一下把手，發現門竟然是開著的。團四郎衝進屋裡一看，只見松野博士昏倒在沙發下，旁邊扔了一塊散發著麻醉藥味的手帕。

這時，松野博士慢慢睜開了朦朧的雙眼，本能地摸了摸自己的衣服口袋，失聲的叫道：「完了，那份機密文件被人搶走了！」

團四郎一聽，忙問：「是什麼人？什麼時候？」

　　松野看了看手錶，說：「大概30分鐘前，我一邊看電視一邊吃蘋果，聽到門鈴響了，我以為是您來了。不料一開門，我被兩個男人用槍頂了回來，開口就跟我要這份密件，我佯裝不知道，他們立即用手帕堵住我的嘴和鼻子，之後我就什麼也不知道了。」

　　果然，松野咬過一半的蘋果正滾在電視機下面，電視機電源已斷了。團四郎從電視機下面撿起了那顆蘋果，瞧了一眼，說：「博士，是你自己賣給他們的吧！你別演戲了，罪犯就是你自己！」

　　團四郎冷冷地瞧了松野一眼，把手中的東西扔在他面前。松野一看，臉色變得灰白，無可奈何地把藏在冰箱裡的美金交了出來。

　　團四郎是怎樣識破松野的假象的呢？

09 死者的腳印

　　一個雨過天晴的夜晚，在公園的運動場中心躺著一具穿木屐的屍體。死者的頸部插著一把小刀。潮濕的運動場上，明顯地留有被害者的木屐和一個女人高跟鞋的腳印。可是令人不解的是：死者木屐的腳印是從東側一個化學研究所的值班室裡來到運動場中心的；而那個高跟鞋的腳印，是從公園南側的大門進來的，可是在屍體處，高跟鞋的腳印就完全消失了。

　　和川島警長同來的年輕警官覺得非常奇怪：怎麼會沒有留下兇手逃跑的腳印呢？川島警長一言不發，帶著助手仔細查看現場。

　　死者的身分很快就查清楚了，是化學研究所的技師伸助，那天夜裡輪到他值班；穿高跟鞋的女人叫和子，他倆正在熱戀，但死者最近突然和別人結婚了，和子可能就起了殺意。

　　川島警長很快傳訊了和子：「昨天晚上，妳是不是到化學研究所值班室找伸助？」

　　和子點點頭，說：「我在8點左右就回來了，那時還下著雨，難道你們懷疑我嗎？」

　　川島警長眼睛緊緊盯住和子，說：「是的，現場上高跟鞋的

腳印和妳的完全一樣。」

和子一聽，用嘲諷的口氣說：「就算是我，那我是怎麼從運動場上沒有留下腳印就逃走呢？正如你看見的那樣，我也有兩隻腳，又不是幽靈。」

川島警長嘿嘿一笑，說：「怎麼，妳對自己的詭計還很有自信？要是不坦白的話，那我就說給妳聽！」

川島警長一邊審視著和子，一邊推理。很快，和子臉色變得蒼白，再也不出聲了。

和子是用什麼花招掩蓋了她的腳印呢？

湯姆的疑惑

「我很擔心我舅舅克魯斯，」湯姆的聲音在電話裡聽來很著急的說著，接著又問：「今晚我們約好一起吃晚飯，但他沒來。你方便半小時後到他住處和我見面嗎？」

傑森博士同意了。當湯姆坐車到達克魯斯的住處時，傑森已經在門廳等候了。

「我舅舅覺得最近這幾天他被人盯上了，他在密室藏了一筆

現金在牆壁裡的保險櫃中。不幸的是，他對此事並未完全守口如瓶。」

「你今晚有沒有試著打電話給他？」傑森問道。

「他吃晚飯時還沒來，我打電話到他家，但沒人接。」他們兩人坐電梯到了14樓，直往克魯斯的房間走去。門沒有鎖上，只有門口廳室裡一盞燈亮著。

傑森建議說：「最好看一下密室。」

湯姆點了點頭，在前面領路，他在黑漆漆的密室門口聽了一下，說：「那一角有個落地燈。」便走進了黑幽幽的屋子。

一會兒，燈打開了，房間裡頓時明亮如畫，放在書桌後面的保險櫃門被打開了。湯姆站在前面牆角，一手還放在落地燈上，臉上露出驚恐的表情看著他的舅舅倒臥在地板上。

湯姆跨過克魯斯的身體回到門口：「他死了？」

傑森跪到克魯斯身邊，說道：「不，他腦袋上遭到狠狠的一擊，但不致命——你真是幸運！你布下迷魂陣企圖讓我誤入歧途，但在最後一刻，你還是證明了你自己正是罪犯！」

湯姆在哪邊露出馬腳？

教練被殺

　　在一個蓋有體育中心的公園裡，一名田徑教練身穿運動服倒在運動場的跑道上。是頭部被擊致死。發現屍體是當日早晨和柯爾偵探一起散步的年輕醫生。

　　「屍體還有體溫，看來被害的時間不長。」醫生摸了摸屍體說道。

　　「被害時間是距離現在21分36秒前。」柯爾偵探很肯定地說。

　　「什麼？儘管您是位名偵探，可怎麼會知道得那麼準確呢？莫非您目擊到了作案現場？」醫生非常吃驚地問。

　　柯爾偵探是如何推測得如此精確呢？

12 快餐店殺人案

一個大雪紛飛的深夜，韓山警長已經躺下睡覺了，突然接到一通報警電話，說是一個坐落在郊外的小快餐店裡，發生了槍殺案，韓山放下電話，立即冒著大雪趕到現場。

只見小店裡面生著兩只火爐，房間裡又燥又熱。店主一見韓山進來，連忙帶著他走到小店最裡面的桌子旁，只見一個光頭男人趴在桌上，額頭上流著血，已經停止了呼吸。

惶恐不安的店主說，死者叫王二，他和往常一樣，在午夜12點左右剛要了一份咖哩飯，這時門外又進來了一個男人，他一看見王二，就從口袋裡掏出手槍，「砰」的一聲把王二擊斃了。還沒等店主醒悟過來，兇手就逃出了餐館。

韓山一面查看一面聽著店主的介紹，問：「今夜店裡只是你一個人？」

「平時有個女招待，不巧今夜感冒回家了。」

「那麼，兇手的長相能否描述一下？」

店主聽了直搖頭，說：「這個不是很清楚，當時事情發生得很突然，我也嚇呆了……嗯，高個子，戴著淺色的太陽鏡，還用圍巾遮住了大部分面孔。」

　　韓山坐在那裡，默默地聽著，突然冷不防地說：「先生，說謊要說得巧妙些！」

　　「啊！什麼意思？」

　　韓山盯住店主的眼睛，冷冷地說：「兇手就是你。還是老實地交代吧！」

　　望著韓山銳利的目光，店主頓時渾身哆嗦，只好乖乖地俯首認罪。

　　韓山憑什麼識破店主是兇手？

13 森林殺人案

　　一天，4個高中生到森林裡野餐。由於昨天下了雨無法騎自行車。他們4個就步行到了野餐地點。

　　到了吃飯時間，他們發現野餐籃丟了。

　　小明會釣魚，他就拿了釣具去河邊釣魚。小華到附近的馬路找找看有沒有便利商店。小剛去森林裡撿木柴。小毅留下來整理野餐地點的草地。

　　15分鐘後，他們回來後發現小毅被人殺死了。附近也沒有人。

他們3個報警以後，警察看過了附近的地面說：「兇手就是你們3個人當中的一個。」

小明說他到河邊去釣魚，但由於水太混濁，一條也沒釣到。

小華說附近的便利商店是專門為來野餐的人開的，昨天下了雨，所以今天沒有開門。

小剛說他到森林裡去撿木柴，他撿完木柴後在返回途中被森林裡的樹絆倒了，木柴掉在地上全濕了，他怕大家等得太久，就回來了。

警察也找不出誰是兇手，請你說出，誰是兇手？

14 別墅殺人案

某日柯爾偵探接到一個案子，一個畫家在自己的別墅被人殺了。

死者被人用鋒利的東西從背後刺中要害，臨死前將一疊畫紙抓在手上，柯爾偵探仔細研究了這疊畫紙，上面沒有任何有意義的符號或文字，難道是畫家還沒來得及寫下兇手的名字就死了？於是他開始調查畫家的親友。

　　非常湊巧，畫家的女友正是他舊時的同窗好友，關係很不錯，只是這幾年沒聯繫了。畫家的女朋友告訴柯爾偵探，她也是剛剛才被警方傳喚過來協助調查的。

　　之前由於跟畫家關係不太好，已經幾個月沒來過別墅了。她還告訴柯爾偵探，據她所知畫家跟某位同事平時總互相排擠，所以鬧得很僵，很有可能是他謀害了死者。

　　調查一直持續到晚上，大家工作了一天都很餓。

　　柯爾偵探對畫家的女朋友說：「這裡有什麼東西能吃嗎？」

　　她說：「應該有吧，去廚房看看。」

　　於是畫家的女朋友跟柯爾偵探一起到了廚房，柯爾偵探打開冰箱，裡面食物不少，但都是生的。

　　柯爾偵探暗想：「畫家可能天天在吃泡麵吧，冰箱裡的東西好像沒動過？這人也真夠懶的，怎麼不請個傭人呢？」

　　柯爾偵探還在猶豫吃什麼的時候，畫家的女朋友說：「我幫你們煎幾顆蛋吧。」

　　說著就拿了幾個雞蛋去廚房裡……

　　柯爾偵探自言自語道：「我知道了！」

　　聰明的你知道了嗎？

15 「面具俱樂部」謀殺案

　　我和斯洛的偵探事務所接受了一位憂鬱老年女士的委託，去調查她的剛大學畢業不久的兒子在市區中的一間名叫「面具俱樂部」裡離奇斃命的真相。我們透過警方裡的好朋友張景天警官，得到了死者詳細的驗屍報告。死者全身一點傷痕都沒有，被證實是窒息而死，找不到凶器，死者死前曾服下少量的酒精。

　　據查所知，「面具俱樂部」的會員都是帶著面具的，所以各會員的身分都極其神祕，所用的名字當然也是假的了，就連俱樂部的主人也不知道他的客人是誰，只要客人定期匯款進俱樂部的銀行戶頭就行了。

　　於是我們從死者的私生活方面著手，得知死者一畢業後向人借了一大筆錢和他的朋友合作做生意，但生意失敗，他曾為此很是苦惱。我們發覺這是一條很重要的線索。經過努力地追查後，我們終於找到了死者臨死前最有可能接觸的4個人，並鎖定他們為主要嫌犯，他們分別是：

　　死者的生意合夥人：「哼，他（死者）若不是將那筆錢給賭輸了，我們的生意也不至於如此失敗。弄得我現在快家破人亡，全是拜他所賜。」

心理專家：「他生意失敗，感到苦惱，曾來找我做精神心理輔導。唉，我和他已是多年的同房好朋友了，我雖是一個權威的心理醫生，但也幫不了他戒賭。難得的是他多年的女友屢次給他機會，但他始終賭性不改。」

債主：「若不是他苦苦相求，說是借錢做生意，我是不會借給他的。但他最後還是將錢拿去輸掉了。我覺得受騙，就催他還錢，但他總是一推再推，真可惡！」

女友：「我一直跟著他，他雖然好賭，但非常疼愛我。我一直都希望可以影響他讓他改過自新，不再沉迷於賭博，但是，唉……」

斯洛聽完後沉思了一會兒，然後靜靜地指出了最大疑凶及其動機，使得警方得以順利破獲這宗案件。

誰是最大的嫌疑犯？動機是什麼？又是如何行兇的？

16 船長遇害時間

某日早上9點左右，小賀來到海邊散步，赫然看見一艘小帆船傾斜在沙灘上，此時已是退潮的時候，小賀愈想愈奇怪，於是

就走近帆船，他對著船艙大聲喊了幾聲，可並沒有人回答。

　　這麼一來，小賀就更好奇了，他沿著放錨的繩子爬到甲板上，從甲板的樓梯口往陰暗的船艙一看，呈現在眼前的是一位躺在血泊中的船長，胸前插著一把短劍，看樣子是被刺死的。

　　這位船長的手中緊握著一份被撕破的舊航海圖，在他躺臥的床頭上，還豎著一根已經熄滅的蠟燭，蠟燭的上端呈水平狀，也許船長是點燃蠟燭時被殺害的，兇手殺死船長後就吹熄了蠟燭，奪去航海圖後逃跑。小賀認為這是一宗謀殺案，事關重大，於是馬上報了警。

　　「這艘船大約是昨天中午停泊在此處，船艙裡白天也是非常陰暗的，所以，即使在白天看航海圖也需要點蠟燭，因此船長被害的時間並不一定是晚上，可是船長到底何時遭到毒手的呢？」警察們一面查看屍體，一面討論著。

　　「船長被害的時間，就是在昨晚大約9點左右。」小賀說。

　　小賀是根據什麼做出如此大膽的判斷呢？

17 金蟬脫殼

比利先生在臥室裡殘忍地殺害了他的妻子，轉身突然發現窗簾沒有拉緊，而對面山上的屋子裡有人正用望遠鏡觀察著房間中的一切，他認識那個人，那是個老人，一個人住，經常喜歡拿著望遠鏡偷窺他們家，剛才他一定全看見了，怎麼辦？

那部轉盤式電話機就在他手邊，他一定會報警的，只要拖延半個小時比利先生就能逃脫。

幫他想個辦法吧！

18 麻將牌的祕密

一天，301室的一個數學老師死在在自己的房內。凶器是一個玻璃瓶。

為了留下線索，他手上抓了一個麻將牌。

經過調查，共有4個嫌疑人：

一，314號房的劉某，無業遊民；

二，309號房的錢某，電工；

三，310號房的成某，外地打工的；

四，321號房的朱某，工程師。

警察一下就指出了兇手。

你們知道嗎？

19 按鈕

技術科的考官在引爆器上設了4個按鈕，按鈕旁分別放著小刀、小圓鏡、梳子和雪花膏，然後請考生根據這四件東西的含義去選定按鈕，一次引爆成功。

有一個聰明的考生成功了。

你能猜出他按的是哪個按鈕嗎？

20 風景區謀殺案

　　一個冰凍三尺、朔風怒號的上午，風景區管理員劉陽雖然估計今天不會有遊客，但還是準時開了風景區園門。不料開門不久，便有一對年輕男女情意綿綿地依偎而入。

　　細心的劉陽覺得有點反常，便注意了一下那對男女的表情，發現兩人的情緒都顯得有些沉悶煩躁。

　　大約20分鐘後，正在景區門口掃地的劉陽，突然聽到景區內鐘乳洞方向傳來一聲尖叫，他趕緊丟下掃把往鐘乳洞方向跑去。當他跑進鐘乳洞口一段路時，發現剛才入園的少女已被人殺害躺在血泊中，而少年則抱著屍體正慟哭不已。

　　劉陽詢問少年，少年回答說是他剛才入洞時因鞋跟鬆動，便停下來修理鞋跟。少女忍不住好奇心先入洞觀景，她剛走出20步左右，他便聽到慘叫聲，跑過去時，發現一個黑影向洞內深處跑去，少女已被人用利器刺中頸部死亡，且頸上的一條金項鍊被搶走了。

　　劉陽趕緊回門口打電話報警，刑警和法醫趕到後，刑警徹底搜查了只有一個出入口的鐘乳洞，沒有發現其他人，也沒有發現可以致少女於死的利器。法醫勘查完少女屍體，又分別向劉陽和

少年詢問了一些似乎無關緊要的情況。最後，法醫認真思考了一會兒，建議刑警將少年拘留，因為正是他殺死了少女。

劉陽悟出了凶器是什麼，您知道嗎？

21 電影院殺人事件

我不是警察，但我曾協助警探李鎮濤破獲過一些案子，所以他很尊敬我。而我沒事的時候也喜歡跟他一起，因為我對破案很有興趣。下面是我很久以前經歷一件比較簡單的小案件。

星期一中午12點10分，驚雷閃電之間，張華在電影院等電影上映時被人刺殺死亡。屍體躺在鋪蓋著地毯的血泊中。很快，警方趕到現場進行蒐證行動，而我跟警探李鎮濤也聞訊趕到案發現場準備偵訊。

我們開始質問嫌犯的時候，是先由售票員恭小亮開始的。

「當張華進來買票的時候，你看到了什麼？」我問。

「當時他進來，雨傘還滴著水。他買完票就進了電影院。那是我最後一次看見他，直到我發現他在裡面被人殺死。」恭小亮答道。

「恭先生，你有目擊到兇殺的發生嗎？」李鎮濤疑問道。

「我已經告訴你了，我沒有看見。」恭小亮抗議道。

「謝謝你的合作，恭先生，暫時就這麼多了。當時不是還有一個人也在看電影的嗎？」我問道。

「是的，」恭小亮回答道，「她正在候聽室等著被查問。要我把她叫進來嗎？」

「好的，麻煩你。」我點點頭道。

一會兒，另一個嫌犯韓麗走進了這暫時的工作室，她在房間角落的椅子鎮定地坐下。

「韓小姐，」李鎮濤開始發問，「張華被人殺死的時候，妳在現場對嗎？」

「是的。」韓麗答道。

「那麼，當時妳看見了什麼？」李鎮濤問道。

「我什麼也沒看見。」韓麗答道。

「你這樣說是什麼意思？」我忍不住揮了揮手打斷她的話，「妳是想告訴我們，妳沒有看見就坐在妳隔壁的人被殺死嗎？」

「嗯，可以這樣說，」韓麗開始解釋，「當時電影還沒有開演，我在埋頭看著今天報紙的股市價格，我實在沒想到會有兇殺發生。」

「謝謝，暫時就問這些了。」就在韓麗離開時，我轉頭問李鎮濤，「聯絡到張華的妻子了嗎？」

「聯絡到了，她正在候聽室等著被問話。她也是嫌犯嗎？」

李鎮濤問道。

「每個人都是嫌犯，叫她進來吧。」我沉聲道。

周女士走了進來，她在椅子上坐了下來，看起來很悲痛。

「周女士，妳跟妳先生近來有問題嗎？」李鎮濤劈頭問道。

「什麼？你是懷疑我殺死了我的丈夫嗎？」周女士怒道。

「周女士，我們不排除這個可能性。」

「不是我做的！」她怒不可遏地叫道。

「好了，我暫時就問這些了。」李鎮濤結束了問話。

等周女士離開後，我陷入了沉思。

「你在想什麼？」李鎮濤問我道，「難不成你已經知道兇手是誰了嗎？」

「是的。」我回答道。

究竟是那一個嫌犯殺死張華的？

22 毒蘑菇兇案

在某條小河上游的一個山岡草地上發現了一具男屍。現場在一棵大樹下的一頂帳篷裡，死因是毒蘑菇中毒，像是晚飯時吃了

從森林裡採來的毒蘑菇。

　　然而，當調查者得知死者是一個徒步旅行的老手時，只看了一眼現場，就馬上下了定論。

　　「即使死因是食用蘑菇中毒，也並非意外死亡，而是他殺！是兇手讓死者吃了毒蘑菇後死亡的，之後又將屍體搬到這裡，偽裝成在帳篷內誤食毒菇死亡的現場。」

　　那麼，理由何在呀？

23 　失火還是縱火？

　　某住宅發生火災，造成3人死亡。由於該民宅是老式木造房屋，所以燒得非常快非常徹底，以致迅速趕到的消防隊員已經無法救火，而且對火災現場的勘查也非常困難，因為幾乎一切都化成了灰燼。

　　刑警幹員李善國被請來協助勘查起火原因，他到達現場勘查後，也非常失望。於是，李善國只得去找該戶民宅唯一的逃生者進行調查訪問。

　　被調查訪問人是該戶人家的兒媳。她自述：當天早上，公婆

和丈夫均尚未起床，她早起為他們做早餐，當她在做油炸餅時，因返身去洗手間片刻，以致炸油過熱起火，她從洗手間出來發現起火，立即救火並關掉煤氣灶開關。不幸的是，她忙中出錯竟將灶台上的一桶油當作水潑在起火的鐵鍋裡，以致火勢更大，她嚇得逃離了現場，而公婆和丈夫發現大火為時已晚，且窗戶外均有鐵柵無法逃生而被燒死。

望著悲傷的少婦，李善國竟也有些傷感，但隨即開動腦筋分析。

您能分析出這是失火還是縱火嗎？

24 救生梯謀殺案

深夜12點，日本東京地區的警局，突然接獲線報，在新宿區某酒店泳池旁，發現一名穿著和服的男子屍體。據初步調查所得，該男子是從救生梯上滑落於50公尺的泳池旁，倒地身亡。

警方趕到現場，發現救生梯的門，是在裡面上了鎖的，所以，該名叫李強的中國籍男子，不可能是自殺，也不可能是飲酒中毒死亡或在迷迷糊糊的狀態下，跌落救生梯內的，顯然這是一

宗有計劃的謀殺案。

　　警方在死者身上找到一本記事本，資料顯示死者最近因走私的生意與山野次郎曾有過節。山野次郎是日本一家鐘錶公司的推銷員，他多次與李強合作做走私生意。

　　事發當晚，酒店的服務生曾看見李強與一名日本男子在房內交談。因此警方懷疑二人在談話中，為了生意的事情而起爭執。事後山野次郎憤怒地離開，不久便發生了兇殺案。警方掌握了有力的證據，立即下達通緝令，把山野次郎拘捕歸案。

　　第二天早上，警方接到報告，昨晚22點，從一輛由東京開往廣島的火車上，逮捕了山野次郎，當時他正在火車上抱頭大睡。

　　李強跌落救生梯時，為什麼山野次郎會在火車內？他的不在場證據是如何設計的呢？

25 家庭共謀殺人案

　　即將功成身退的軍工專家布朗在家中舉行60歲壽誕活動，高朋滿座、賓客如雲。

　　由於前不久布朗任職的機構多次發生軍事機密洩密事件，且

布朗也有一定的洩密疑點，故安全機關決定派精明幹探威廉參加布朗的壽誕活動，身分是上級機關新來的人事幹部，任務是發現可疑人員。

正當活動進入高潮，賓客們紛紛向布朗祝壽道賀之際，一位美貌的妙齡女郎翩然而至。布朗滿懷喜悅，驕傲地向賓客們介紹，這位女郎是他的堂姪女露絲。露絲雍容矜持但得體大方地向賓客們頷首致意後，撒嬌地邀請布朗到花園裡合影留念，於是賓客們紛紛隨他們走出大廳來到花園。

布朗與露絲在榕樹下合影後，愛好攝影的布朗要求親自再為露絲拍幾張藝術照，露絲欣然答應，便站在榕樹下先後做出各種姿勢讓布朗拍攝。正當此時，布朗的夫人從大廳裡出來，下台階時一個不小心摔倒，酒杯「砰」的一聲摔碎了。賓客們受驚回頭之際，卻又聽見一聲槍響，再回頭時發現露絲左胸中彈倒在榕樹下的血泊之中。

威廉察看了露絲的傷口和站立位置後，飛步跑進屋中來到二樓一間臥室。臥室中，布朗的瞎眼兒子正驚恐萬分地坐在床上，窗前的地上丟著一把鉗子和一把手槍。威廉詢問瞎子，瞎子說剛才有個人從房間裡開槍後跑了出去。威廉趕緊出房查看一番，卻沒發現有人逃跑的明顯跡象。

他思索一陣後，果斷地打電話回局裡，要求派員前來處理此案件。

當同事來到現場後，威廉嚴肅地走到悲痛欲絕的布朗面前

說：「布朗先生，這是一起策劃得似乎無懈可擊的謀殺，而且主謀就是你！」

布朗被拘捕後，坦承了露絲用高價向他收買情報的罪行，他因害怕東窗事發，而露絲又繼續糾纏，無奈之下設計殺害了她。

您知道謀殺是如何設計的嗎？

26 賴帳殺人

賭徒甲向朋友乙借了許多錢，因為無法償還，便起了殺人的念頭。

一天晚上，甲邀乙到家裡喝酒，預先把安眠藥放在酒裡，乙喝了酒過了一會工夫就睡著了。甲用繩子把他綁起來，然後把他的頭按進預先準備好的一桶海水裡。因為若用普通的水，法醫在解剖屍體檢查肺部時會發現疑點。

乙窒息而死。甲為了製造不在現場的證明，待乙死後便馬上到另一個朋友家去聊天。兩小時之後，他回到家裡，將乙的屍體裝車開到海邊，先拉開死者褲子的拉鍊，然後便把他推進海裡。這樣做是為了讓人誤以為乙是站在海邊小便，因喝醉酒不小心掉

進海裡淹死的。

　　那天夜裡沒有月亮，周圍一片漆黑。甲犯罪完之後看看自己的夜光手錶，時間是凌晨1點15分。第二天一早當屍體浮起而被發現後，及時趕來的法醫稍稍檢查了一下便得出結論：

　　「死亡時間是昨夜9點多，不是意外死亡，而是他殺。兇手是在凌晨1點15分左右將屍體運到這裡扔進海裡的。」

　　法醫是根據什麼做出這一項判斷的？

27 簡單的謎

　　偵探野村的助手原太，近幾天正在為女友遇到的麻煩而心神不定，終於他向野村講了這件事的原委：

　　女友的父親因交通事故住院，上星期去世了。在葬禮之夜，她的伯父，也就是死者的哥哥，拿著她父親的遺書，提出要分一半財產給他。

　　遺書是她父親去世的前兩天寫的，內容是：「生前承蒙哥哥照料，故將我財產的一半饋贈於您，作為報答。唯恐兒子或女兒反對，故立此遺言。」

　　女友的父親負重傷後就臥床不起。她伯父說這份遺書是她父親在他一人去探視時寫的，沒有第三人在場，因為不能坐起來，是仰面躺在床上用普通的圓珠筆寫的，所以上面的字簡直就像蚯蚓一樣歪七扭八的，無法和生前的筆跡相比較，也就無法判斷遺書的真偽。

　　野村聽了，從寫字檯上拿起一支圓珠筆來，問：「是這種嗎？」

　　原太說：「是的。」

　　野村右手拿著那支圓珠筆，左手拿著紙仰面朝上寫了一陣子，突然，向著原太吼了一句：「笨蛋！你是不是我的助手啊？名偵探的助手連這麼簡單的謎都解不了，可要被辭了！」

　　「這麼說，您已經弄清楚了？」

　　「那還用說，那份遺書是偽造的。還不快點告訴她，好讓她放心。」

　　野村連遺書都沒看，怎麼知道那是偽造的呢？

28 畫中「兇手」

　　特迪望著偵探哈利，遺憾地說：「您要是早來幾分鐘，我那幾幅名畫就保住了。」

　　哈利問：「怎麼回事？」

　　特迪說：「有6幅油畫掛在這間房裡，剛才我獨自在這找書，一名歹徒突然闖進來，命令我臉朝牆站著，他取下5幅後，又叫我把面前那幅畢卡索的作品交給他，便逃走了。」

　　「這麼說，你肯定不知道他的長相了？」

　　「不，在鑲這幅畫的玻璃中我看清了他的長相，我能認出這個人。」

　　哈利笑了起來：「年輕人，我可不為你騙取保險金去做證人。你根本沒丟什麼畫！」

　　特迪的敘述有什麼漏洞？

29 被識破的伎倆

　　夏天的一個夜晚，麥斯韋爾死在他的書房裡，右手握著槍，一顆子彈擊中頭部。桌上擺著一台電扇和遺書，遺書上說因喪偶後孤獨難耐而自殺，趕去天堂會妻子。

　　警官克魯斯發現電風扇的線已經從牆壁的插座上拔出，心理思考著：「是麥斯韋爾從椅子上翻倒時碰到脫落的？」

　　為慎重起見，他將插頭插入，電風扇的開關開著，所以又轉動了起來。

　　克魯斯警官心裡有譜了：「這不是自殺，是他殺！兇手在射殺麥斯韋爾後，將假遺書放到桌上然後逃離現場。」

　　請問，警官為何如此判斷？

30 沸騰的咖啡

　　大偵探哈利到森林中打獵，見天色晚了，便在空地上搭起帳篷，準備宿營。

　　忽然一個年輕人跑來告訴哈利，他的朋友卡特被人殺害了。

　　哈利問他叫什麼，他說：「我叫菲爾特，一小時前，我和卡特正準備喝咖啡，從樹林裡突然鑽出兩個大漢，將我們綑了起來，還把我打昏了，醒來一看，卡特已經……」

　　哈利聽完後，拍拍菲爾特的肩膀說：「走，一起去看看。」便跟著菲爾特來到了宿營地。

　　卡特的屍體躺在快要熄滅的火堆旁，兩條繩子散亂地扔在卡特的腳下，旁邊的帆布包被翻得亂七八糟。哈利彎下身，見卡特的血已經凝固，斷定是一小時以前死亡的，兇手是用鈍器擊碎顱骨致命的。

　　他的目光又回到火堆上，火燒得很旺，黑色咖啡壺在發出「嘶嘶」的聲響，剛剛燒沸的咖啡從鍋裡溢到鍋外，發出迷人的香氣，滴落在還沒燒透的木炭上。

　　哈利默默地站了一會兒，突然掏出手槍對準菲爾特說：「別演戲了，老實交代吧！」

哈利發現了什麼？

地毯上的彈殼

　　刑事專家威爾森來到紐約，住進一家高級飯店二樓的客房。突然，走廊傳來女人的呼救聲，他循聲找去，在322號房門前站著一位年輕婦女，從開著的門看到房裡有個男人倒在安樂椅上，地毯上有一支裝著消音器的手搶，左側兩個彈殼相距不遠，在死者身後的牆上有一個彈洞，威爾森對屍體做了簡單查驗後，確認此人剛死，子彈穿入心臟。

　　「幾分鐘前，一個戴面具的人闖入朝我丈夫開了槍，把槍扔進房裡便跑了。」年輕婦女邊哭邊說，威爾森立即叫起來的警署人員將這位太太帶回去訊問。

　　他為什麼對死者的妻子產生了懷疑？

32 露出馬腳

　　檢察官威斯特一走進喬頓的辦公室，漢特就迎上前說：「除了桌子上的電話，我什麼也沒碰過。我立即就打了電話給你。」

　　喬頓倒在辦公桌後的地毯上，右手旁有支法國製手槍。

　　「你快說這是怎麼回事！」檢察官急切地追問。

　　「喬頓叫我到這裡來，」漢特說，「我來到之後他立即破口大罵他的妻子和我。」

　　「我告訴他一定是他弄錯了。但他在火頭上已經變得無法自制。突然，他大叫：『我非殺了你不可！』說著，他拉開辦公桌最上層的抽屜，拿出一支手槍對著我就開了槍，幸好沒擊中。在萬分危急之中我不得已只好自衛。這完全是正當防衛。」

　　檢察官將一支鉛筆伸進手槍的槍管中，將它從屍體邊挑起，然後拉開桌子最上層的抽屜，小心翼翼地將槍放回原處。

　　當晚，檢察官對哈萊金說：「漢特是一名私人偵探，他的手槍是經過註冊備案的。我們在桌子對面的牆上發現了一顆法國製的手槍彈頭，就是漢特所說的首先射向他的那顆。那支槍上雖留有喬頓的指紋，但他並沒有持槍執照，我們無法檢查出槍的來歷。」

「你已經可以立刻指控漢特蓄意謀殺了。」哈萊金說。

漢特在哪裡露出了馬腳？

33 驅犬殺人

作家托雷斯有著獨自生活的習慣，每到冬天，他就離開家人，自己去山上的小木屋尋找靈感，進行長篇小說的寫作。

今年冬天他帶了個新朋友，是他的經紀人湯姆送給他的獵犬。

湯姆說，帶著這條狗，不僅可以解悶，更可以保障安全。沒想到事實恰恰相反，星期三的早上，托雷斯先生被發現死在木屋裡。

他是在和湯姆通電話時被養的狗咬死的，據警方推測，托雷斯先生是在沒有防備的情況下被狗猛撲過去咬斷喉嚨而死的。

於是，送狗給托雷斯的湯姆成為嫌犯，但無確鑿證據。因為托雷斯先生被狗咬死時，湯姆先生在五公里外的公司上班。就算他可以指揮狗向人發起攻擊，也不可能在不在場的情況下發號施令。

既然沒有確鑿的證據，看來只好以狗突然失控把托雷斯先生咬死來結案了。不過警長托比在認真思考後，卻有了新判斷，他確定這是有預謀的謀殺，而主謀就是湯姆。

警長托比憑什麼斷定湯姆就是主謀呢？

34 彈從口入

在去年的冬天，發生了一個很蹊蹺的案件，一名叫比爾的大學教授被人發現死在家裡。

比爾的家裡沒有明顯的搏鬥跡象，只有一疊現金留在桌面，他坐在椅子上，頭向後仰著垂下，嘴部張開，左手拿著一把手槍。

警局派來驗屍官檢驗後，證實死者的死因是口腔中彈，子彈從他的口中穿過了後腦。

經過調查，在案發前有三個人出入過比爾教授的家，分別是他的牙醫、學校的同事以及一名推銷員。

於是，警官把這三個人叫到警局問訊。

比爾的牙醫說：「當天比爾牙床發炎，他打電話給我，我去

替他治療後就離開了。」

比爾的同事解釋說：「現場留下的現金是我的，不過我是下午到他家的，主要是跟他談買賣黃金的事，他最近在做黃金生意。」

推銷員說：「我去他家推銷刮鬍刀，他看過後沒有買，於是我就沒有繼續逗留。」

警方在深入取證後，在上面三人中找到了兇手，

請問是哪一位呢？

35 沒有指紋的玫瑰

晚上下班後，偵探多恩在酒吧喝酒時，看到身旁坐著一位穿著艷麗，容貌漂亮的女郎，多恩看著面熟，覺得好像在哪裡見過，可是一時又想不起來。

多恩低頭望去，女郎兩手的指甲塗滿了鮮紅的指甲油，在酒吧昏暗的燈光下煞是顯眼。

她用白嫩小巧的手端著酒杯，慢慢地品嚐著杯中的酒。當她看到多恩在注意她後，顯得有些不自然，一口飲完了杯中的酒，

起身離去。

　　望著她的背影，多恩突然想起，她就是警方懸賞緝捕的女大盜「粉紅玫瑰」。

　　他急忙衝到門口，卻已不見「粉紅玫瑰」的蹤影。

　　「好在她用過酒吧的杯子，還能找到指紋。」多恩這樣對自己說。

　　多恩立刻返回酒吧，將她用完的酒杯拿去化驗。但根據化驗結果，上面只有調酒員的指紋。

　　不可能啊，多恩親眼看到她當時並沒戴手套，也沒看到她抹去指紋。

　　難道她沒有指紋嗎？

　　多恩猛然想起了一件事，自言自語地說道：「哼！不愧是有名的大盜，她的保密工作做得實在太徹底了。」

　　請問她的指紋到哪裡去了？

36 戴墨鏡的殺手

　　約翰和薩特兩個大學生合住在紐約市郊的一座公寓裡，兩人是同一所學校的同學，平時關係很好，出入形影不離。

　　這天，大雪紛飛，到處都飄起了雪花。

　　瓊斯警官和助手突然接到約翰報案，說剛才薩特被人槍殺了。他們趕到現場，只見薩特頭部中了一槍，身體橫臥，倒在血泊中。

　　約翰說：「我剛才正與薩特吃披薩。忽然闖進來一個戴墨鏡的男人，也沒有說什麼，直接對準薩特開了一槍後逃走了。」

　　瓊斯警官看到桌上擺著還冒著熱氣的披薩，於是說道：「別裝了，你就是兇手！」

　　請問，這是為什麼呢？

37　陽台上的金魚

　　某個夏日的下午3點鐘，從事金魚研究的專家去朋友伸太家，一進門便大吃一驚。伸太倒在臨院的陽台上死了，看上去是頭部被重擊，腦後部滲出了鮮血。

　　在死者旁邊有一個摔碎了的圓形金魚缸，幾條金魚也已經死了。可能金魚缸原本是放在陽台的桌子上，當被害人遭到襲擊而進行反抗時被碰掉在地上摔碎的。這個陽台是排水性能良好的水泥地面，且正曝曬在盛夏灼熱的陽光下。

　　金魚專家報告了警察。刑警迅速趕到現場開始了搜查。

　　「金魚缸裡流出來的水已經被太陽曬乾了，可金魚並沒被曬乾。這樣可以說明金魚缸摔碎的時間並不長。如果已經過了好幾個小時的話，在陽光的直射下，小金魚早已被曬得乾乾的了。」老練的刑警說。

　　搜查結果，刑警以有力的證據抓到了嫌疑犯。

　　他是被害人的義弟，在作案當天上11點鐘左右，附近的人們發現他從被害人家的後門悄悄地溜了出來。他有確實的不在場證明。

　　「4個小時前他離開的現場，如果他是罪犯，摔落在陽台上

的金魚早應該被曬成魚乾了。」刑警這麼嘟囔著。

金魚研究專家聽到後開口道：「不，他使用了巧妙的手段使金魚不致被曬乾，那樣就可以在作案的時間上作手腳，使自己當時不在作案現場的證明得以成立。」

那麼，罪犯用的是什麼手段呢？

38 天降神兵

萊恩在賭場上很不走運，越賭越輸，最後欠了很大一筆錢。因此他必須馬上弄到錢，於是萊恩一直在尋找各種發財的機會。

這天晚上，他看到一幢大廈的八樓還亮著燈，就拿著一把手槍上去了。

當他來到那家的門口時，聽到裡面有個女人在說話：「這事不著急，我們明天還可以辦的……」

聽到對話，萊恩想到：「裡面有兩個人，怎麼辦？」但他自恃手中有槍，並不害怕。

他敲了敲門，只聽裡面的女人說：「請稍等一下。」

一會兒，門就開了，裡面只有一個女人。

那女人看見陌生人進來，就問：「請問你找誰？」

萊恩一言不發，進門後馬上關上了房門，並拔出了手槍，女人嚇得驚呼「救命」，可是沒等她叫完，萊恩便扣動了扳機，從消音手槍中飛出的子彈擊中了女人的前胸，她慢慢地倒了下去。

萊恩立刻翻箱倒櫃，拿走了所有的現金和首飾。當他關上門打算離開時，發現四周靜悄悄的，可見剛才那女人的驚叫聲並未傳到室外。

萊恩鎮定地向樓梯口走去，可是就在此時，幾名警察跑了上來：「不許動，舉起手來！」

萊恩心想，我真是太倒霉了，他們怎麼知道這裡面有劫案呢？

你知道這是怎麼回事嗎？

39 送早餐

薇諾娜提著一整箱她新設計的藍寶石系列首飾，前往溫哥華參加首飾博覽會。

接待處派凱莉將薇諾娜接到旅館。

　　凱莉將密碼箱放在床頭櫃上，轉身對薇諾娜說：「會議期間由我來照顧您的生活，需要什麼請儘管開口。」

　　薇諾娜說：「謝謝！明天早晨給我送一杯熱牛奶就可以了。」

　　凱莉點點頭，走出了房間。薇諾娜洗完澡後又把密碼箱打開，將首飾檢查了一遍。

　　第二天一起床，薇諾娜就打電話叫凱莉把熱牛奶送來，然後進了盥洗室，然而，她的臉還沒洗完，就聽見外面「撲通」一聲，她急忙跑出來，一看，只見凱莉小姐歪倒在房門口，頭上流著血昏了過去。

　　再往床頭櫃上看，裝首飾的密碼箱不見了，只有一杯冒著熱氣的牛奶。薇諾娜按響了報警電鈴。

　　電話撥出去沒多久，保安部長趕來了，他命令保安人員封鎖旅館，救醒凱莉小姐並詢問了她。

　　凱莉告訴保安部長說：「我來送牛奶，剛跨進房間，就覺得耳邊有一陣風，接著頭就被什麼東西猛砸了一下，眼前一黑就什麼也不知道了，恍惚中看見一個蒙面大漢提著密碼箱逃走了。」

　　保安部長查看了房間，然後說：「凱莉小姐，妳的苦肉計並不夠完美，還是叫妳的同夥把密碼箱交出來吧！」

　　隨後他說出了原因，凱莉只好認罪。

　　聰明的讀者，你知道這是為什麼嗎？

40 喝咖啡的貴賓

　　一個陽光明媚的早晨，瑞士的一家珠寶品牌專賣店裡來了一對夫婦，兩人看上去都很有氣質，丈夫禮貌地告訴店員，因為今天是他們結婚十週年的日子，所以打算替夫人挑選一些首飾。

　　看到他們很誠懇，店員熱情地為他們介紹了最新的款式和最近優惠的促銷活動，夫妻倆討論了一下，決定先試戴看看。他們出示了貴賓卡，標誌著顧客的身分和誠信。於是，店員為他們提供了單獨的試戴間，根據他們的要求將珠寶送進去給他們試戴。

　　這對夫婦在店裡待了一下午，幾乎試過了一半的珠寶，最後他們決定買一個手鐲和一對耳環。

　　丈夫帶著珠寶到收銀台付款，收銀員在為他們結帳時，注意到站在丈夫身後的夫人好像很緊張的樣子，端著水杯的手在微微顫抖，丈夫也注意到了這一點，他笑著解釋說，夫人在神經方面有些輕微病症，每隔半小時必須吃一次藥，所以才會隨身帶著杯子，他出示了口袋裡的藥物，又打開杯子給店員看，杯子裡是滿滿一杯咖啡。

　　夫人這個時候也向店員微笑著表示歉意，吃下一粒藥，同時喝了一口咖啡。店員有些迷惑，她總覺得什麼地方有點不對勁

兒。這對夫妻持有貴賓卡，要對他們進行搜查是不可能的。何況負責接待的店員沒有發現珠寶被盜，要求檢查更是毫無道理。

「小姐，麻煩妳幫我們結帳。」丈夫已經有點不耐煩了。

「我現在就為您辦理。」

店員想，難道是自己在疑神疑鬼？

丈夫拿出信用卡，準備付錢。這時，店員忽然想到了什麼，她毫不猶豫地報了警。

警察在裝咖啡的杯子裡找到了四件珠寶，而這些珠寶都是夫妻二人用贗品替換下來的。經過調查，警察發現連貴賓卡都是偽造的。

你知道店員是如何看出破綻的嗎？

蹊蹺的死因

大富翁喬馬里被殺死在裝修中的別墅裡，比爾探長和警員正在死亡現場勘察，別墅的二樓是喬馬里的房間，樓下是他侄兒的房間。

喬馬里的屍體仰躺在床上，背部有個傷口，警察在裡面找到

一顆來福槍的子彈，傷口周圍的皮膚有裂痕和灼傷的痕跡，看來應該是近距離的槍擊造成的，床上有一個槍洞，一直通向樓下。

比爾來到一樓富翁侄兒的房間，天花板上也有一個洞，洞口同樣有燒灼的痕跡，估計兇手是貼著天花板開的槍，洞口也正對著死者的床，但是兇手如何可以確定死者在床上的位置呢？而且死者的侄兒說他昨天晚上因為喝醉了一夜未歸，有朋友可以作證。

警員叫來了別墅的管家，他證明死者的侄兒確實沒有回來過。死者的家僕證明：別墅裡所有的鑰匙只有管家和喬馬里本人有，別人沒有鑰匙是進不了門的。

比爾沉思著又回到案發現場，死者的屍體已經被送去化驗。這時他突然發現死者睡的地方竟然留下一個跟屍體輪廓相同的印記！印記範圍的床單明顯變黑了！

他猛然回頭看看外邊，窗外就是工地，喬馬里生前正在裝修他的院子。比爾探長的眼睛從許多大型機器上一一掃過，嘴角也露出了笑容。證據和兇手都找到了！

請你也來偵破這個案件吧。

42 牙科醫生

我是一個偵探，有人給我一份緝毒的案子，不涉足警方的勢力範圍是我們的行業規則，但唯有此次是個例外，因為委託人是我們偵探社的董事，連我們老闆也不敢怠慢。

據說是為了給因吸毒致殘的女兒報仇，讓我們將跟他女兒有關的販毒集團瓦解掉。毒品販子的名字很快就被我們搞清楚了，但就在我們要出手教訓他時，此人已經命喪黃泉了。

毒販是口中中彈身亡的，身旁丟著一把手槍，是近距離開的槍。警方斷定是自殺，但他既無自殺動機也無遺書。因為找不到被人用槍抵入嘴裡在毫無反抗的情況下被槍殺的證據，所以斷定為發作性自殺。我卻不能接受這一結論，雖然當初對此案不大感興趣，但因獵物死了而終止調查，可不是我的風格。

被害人大概是被其同夥幹掉的，因為他一旦被抓就會供出他們。此人雖然販毒，但自己卻從不吸毒，甚至連菸酒也滴口不沾。不知為何唯獨喜好口香糖和巧克力，他有個情婦，但好像又不專屬於他，我首先動身去詢問她。

「雖然不是什麼了不起的男人，可是我從未希望他死。至於毒品從哪裡弄來的，我一概不知，我今天還是頭一回聽說他同那

種東西有染。」她吐著煙圈跟我說，也許是為了服喪，她穿著黑色晚禮服。

接著我又調查被害人與賭博業是否有瓜葛，我找到了一個在小酒館當跑堂的年輕人。

「真是夠不幸的呀。不錯，我以前就知道他與毒品有關，可是貨是從哪兒進的我沒問過，先前我勸過他洗手不幹算了，賣毒品的都沒什麼好下場，果不其然，連命都賠了進去。」讓我灌了幾口酒的年輕人，絲毫看不出對朋友的死有何遺憾，只是一個勁兒地用被菸油熏黃了的手指敲打著桌子，招呼服務生上酒。

最後，我又去訪問死者常去的牙科診所。由於此人嗜糖如命，所以滿口蛀牙，似乎常來診所看牙。

到了診所，醫生讓我在外排隊。在外聽不到診所裡面有鑽頭聲，說明診所的隔音設備很好，因為候診時讓患者聽到鑽頭聲無疑會使患者感到恐懼。

「雖說是個癮三，但人長得挺帥的。」將我前面的患者打發走後，年輕的牙科醫生無所謂似的回答了我的提問。「無論怎麼給他治，蛀牙馬上又出來了。他的屍體在自家被發現時，我也被叫去確認身分，可是他的臉下半部被打飛了，所以我所能確認的部分已所剩無幾。」

那麼，殺死被害人的兇手是誰呢？

43 手機數字

　　某天，警察局接到報警，本市著名收藏家周濤在家中被人殺死。周濤早年喪妻，一直沒有續絃，兒子在外國唸書，家中只有他一人，每天早上會有親戚來替他料理家務事。

　　警察迅速趕到現場，據第一個發現周濤遇害的親戚說，他一大早像往常一樣到周濤家，開門後驚訝地發現收藏室的門沒有關，這是很不尋常的，因為周濤每天總是把收藏室的防盜門小心地關好才就寢，於是他走進去仔細一看，周濤一動不動的躺在地上，地上是大片的已經乾涸的血跡，於是他急忙報警。

　　周濤的收藏室是一間有兩道防盜門，面積為50平方公尺的平房，房間的窗子都用鐵柵欄釘死了，房內的四周立著幾個大玻璃櫃，裡面放著許多古董，房間的中央有一個直徑幾公尺長的圓桌。地上有大片已乾涸的血跡及摔碎的茶杯碎片，周濤背朝下倒在地上，身旁還有一部老式手機，據瞭解是周濤的手機，可能是在碰撞中摔在地上的。

　　初步推測周濤是被人在近距離用重物擊中後腦，同時後背被戳了一刀而死。地上還有一串血寫的數字——748132833262，可能是周濤在臨死前留下的破案線索！

　警察根據收藏室中的茶杯、門鎖沒有被撬的痕跡、家中沒有失竊等情況判斷：兇手當晚是以客人的身分來周濤家的，是周濤熟識的人，目的不是金錢。

　據瞭解，那天晚上來訪的有兩位，一位是怡和園古董店老闆陳晨，另一位是本市小有名氣的書畫家楊志穎，其一必是殺人兇手。

　該如何利用那串數字來破案呢？

44 橋牌桌上的謀殺

　又到了週末，著名的化學家卡伊教授邀請了三個老朋友到他家打橋牌，一位是他的助手—副教授維羅尼卡，還有醫生帕克和物理學家亨利。

　他們邊玩橋牌，邊品嚐女主人做的點心。

　副教授維羅尼卡離開座位，到客廳給每人倒了一杯白蘭地。

　「維羅尼卡，快點兒！牌發好了，酒讓我的太太去弄。」卡伊教授等不及了。

　女主人怕大家玩牌時弄錯酒杯，於是她在每個人的酒杯底下

放了一塊彩色的餐巾紙。大家根據自己喜歡的顏色，來拿自己的酒杯。

女主人問副教授他要哪一個杯子，副教授說要天藍色餐巾紙上的那個。

副教授接過酒杯，一飲而盡。突然他半張著嘴巴，瞪大眼睛，突然倒在地上死了。

法醫在副教授屍體的胃中發現了氰化鉀，毒藥是放在白蘭地裡面的。

第二天，那些在教授家打橋牌的人都被傳喚到警察局。警長將副教授的死亡判定告訴了大家，一旁的警員仔細觀察，試圖發現反應異常的人，然而這些人都沒有一絲不安的神情。警長看不出可疑的事情，只好讓他們回去了。

等人走了，警長問警員發現什麼異樣情況沒有，警員搖搖頭，警長說：「我們還是單獨探訪吧。」

果然，從物理學家亨利那得知，卡伊教授和維羅尼卡副教授在研製一種新型的物質，這種物質比任何合金屬的強度還大，便於塑形且耐熱度極高，是理想的航空建材。這個研究引起了國外許多大公司的注意，副教授這次突然被謀害，極有可能和研究成果有關。

接下來的幾天，又有幾位證人來找警長，從這些人所談的情況分析，似乎每一個人都有可能是兇手，因為他們對死者都有過怨恨。

　　警長還得知副教授和教授的關係並不好，因為副教授想一人獨享研究成果。

　　當天，副教授告訴女主人他的酒杯是在天藍色的紙上的，女主人從桌子上拿了兩杯，一杯給了教授卡伊，另一杯給了副教授。而法醫看見天藍色的酒杯根本就沒動，這麼說女主人也有嫌疑？

　　第二天，警長把女主人叫來，警長拿來一張天藍色的紙和一張粉紅色的紙。他叫女主人在天藍色的紙上簽名，以做口供的存檔。

　　女主人走後，警員發現她把名簽在粉紅色的紙上了。

　　「這是怎麼回事？」他問道。

　　「明天妳就知道了。」警長神祕地說。

　　第二天，與此案有關的人都被警長請到了教授卡伊的家中，他要做一個與此案有關的模擬實驗。大家就按那天打牌的位置就座，死去的副教授由警員代替。

　　女主人問扮演副教授的助手放在酒杯下的餐巾紙的顏色，助手說是天藍色。當女主人把酒杯遞過去的時候，警長高聲喊停。

　　這時，大家發現遞給助手的酒杯下的餐巾紙是粉紅色的，而粉紅色餐巾紙上的酒杯應該是教授卡伊的，天藍色餐巾紙上的那杯還在桌子上。

　　警長慢慢地說：「這下明白了吧，兇手就是副教授本人！」

　　這是怎麼回事？

同謀

　　上午10點左右，公寓二樓突然傳來兩聲槍響，緊跟著一個戴黑眼鏡拿著手槍的傢伙順著樓梯跑了下來，他跑出公寓後，鑽進停在路旁的汽車裡逃跑了。驚恐的管理員打電話報了警，然後爬上了二樓。

　　因為是商務公寓，所有住戶都上班了，按理每個房間都不該有人，可是從9號房間的門下卻流出了鮮血，門上還留有兩個彈孔。

　　「湯米！沒事吧，湯米！」管理員敲門喊著，但無人回答。房門從裡面反鎖著。正在這時，刑警們驅車趕到，撞開門衝進房間，發現一個男子躺在門邊已經死了。此人足有180公分的身高，面部中了兩彈。

　　大概是被害人在罪犯叫門正要開門問是誰的時候，隔著房門被打死在房間裡的。

　　管理員說：「死者並不是湯米，湯米是個小個子拳擊手，個子比死者要矮得多。」

　　因被害人面部中彈無法辨認，警察只好取了指紋送回總部檢驗，死者是侵吞了銀行500萬美金正在被通緝的罪犯華特。

根據管理員的線索，湯米很可能在訓練，刑警們馬上奔赴拳擊訓練場，湯米正在訓練場上練拳擊。

他個子矮矮的，身高只有150公分。聽刑警講了案情後，他臉色馬上變得鐵青。

「華特是你的朋友嗎？」刑警問。

「是中學時代的同學，已經多年不見了。昨天夜裡已經很晚了，他突然來到我的公寓，要求住一個晚上，我就讓他住下了。警官，他真的被錯殺了嗎？」

「什麼？錯殺？什麼意思？」

「事情是這樣的。上周比賽時，我曾受到一個暴力集團的威脅，命令我敗給對方。如果我故意輸掉，可以得到500萬美元，可是我不同意，我贏了那場比賽，於是他們惱羞成怒，威脅說要幹掉我。」

「這麼說是暴力集團的殺手錯把華特誤認為是你而殺了他嗎？」刑警問。

「是的，他實在太可憐了。」湯米悲傷地說。

刑警突然厲聲喝道：「你撒謊！罪犯一開始就知道是華特才殺害了他。罪犯之所以知道華特在你的房間裡，就是你告訴他的。你是罪犯的同謀，你們企圖把華特從銀行侵吞的500萬元弄到手所以才幹掉他的吧！」

刑警是如何識破湯米的謊言的呢？

46 法官之死

托比警長站在法官斯內德家的大門外按門鈴，來開門的是一位面色慘白的陌生人。

「我叫麥奇，是斯內德法官新任命的書記員。法官剛才自殺了！」

托比警長聽後大驚失色，隨即跟著他走進書房，見斯內德伏在寫字檯上，左手握著一把左輪手槍，右手擱在桌上一張字條旁。

字條上寫著：「我因判決一名罪有應得的罪犯緩刑而成為眾矢之的，他們指責我收受賄賂。如果我還年輕，我將控告他們誹謗，但我已進入老年，時日無多，無法證明自己的清白了。」

麥奇在一旁解釋道：「法官一直因他對該罪犯的寬大處理而遭受攻擊，這事本來早已過去，不值得一提。但是卻有人據此造謠，說他受人賄賂，這些謠言無疑是誹謗。我一再勸他提出控告，可是他卻說自己太老了，不想耗費精力打官司了。」

托比看過彈傷之後，說：「他只不過死於幾分鐘之前，你聽到槍聲了嗎？」

「是的，我聽到槍聲就衝了進來，但他已經死了。」

「你是從隔壁跑進來的嗎？」

「不，我跟您一樣是從外面進來的。法官昨天約我來抄寫一份資料，給了我一把鑰匙。」

「你做他的書記員有多久了？」

「剛剛一個星期。」

「作為涉嫌者，請你跟我去一趟警察局吧。」托比警長說。

請問，托比警長為什麼懷疑麥奇？

47 意外之交

我認識警探托比，是由那張奇怪的紙片開始的。

那時的托比還不是警探，他當時住在市政廳的單身公寓裡。我是在很怪異的情形之下得到那張紙片的。

那是冬天的一個晚上，我去托比居住的那棟樓探望我的一位朋友。我雙手插在大衣口袋裡，在狹窄昏暗的走廊裡找尋著朋友家的門牌號碼。

在遠處一束微弱的燈光下，突然出現了幾個人。他們寂靜而迅速地朝我這邊走來，我注意到他們前面走著兩個人，中間一

個，後面還跟著兩個。這本來沒什麼，我只要讓路就行了。於是我禮貌的靠到一邊讓他們通過，但一件事情突然隨之發生。

走在中間的那個年輕人，也就是我現在所熟悉的托比，他突然向我撞來，並立刻抓住我的衣領破口大罵：「你找死啊小子！走路不長眼睛撞到了我！」

我一愣，我何時撞到他了？這分明是挑釁。我立刻用力分開他的手，再伸腿將他踢開。在他跌倒時，我作好大打出手的準備，但其餘四人只是冷冷的望著我。

「托比，你最好少生事，沒有用的。」其中一個中年人冷冷地瞪了一眼正摀著肚子的托比，接著他轉向我，面無表情的說道：「朋友，剛才的事我不追究了，大家就當沒事吧。」

我冷哼一聲，冷冷的回道：「要追究也輪不到你，難道你瞎了？看不見是他撞我的？」

我可以看見他眼中殺氣一閃，好一會兒，他才冷笑一聲，說道：「很好，我會記住你。」

「隨時歡迎。」我微笑著說，那時的我最喜歡打架，如此良機怎麼可以放過！

他們抓住托比，很快就消失了。

我也重新找尋著我朋友家的門牌號碼。我把手伸進口袋，卻掏出一張奇怪的紙片來。我可以發誓之前口袋裡絕對沒有那張紙片。

那是從香菸包上撕下來的一寸半見方的紙片，其中一對邊緣

撕裂著四條裂口，中間有一個用手撕開的直徑大約一公分的圓洞。

我不解地望著它，完全莫名其妙，不明白為何多了這樣一張垃圾。就在我隨手要丟棄那紙片的一剎那，我突然明白了，沒再多耽誤一秒鐘，立刻打電話報警，並尾隨那五個人追了出去。

那奇怪的紙片是如何進入我的口袋？它究竟是什麼意思？

48 誰偷了畫冊

菲尼是著名的書畫收集家，對名畫情有獨鍾。退休後，菲尼在他居住的小鎮開了家書店，專賣價格昂貴的畫冊，每天都能賣掉不少。

這天下著雨，顧客很少，書店裡只有卡莫太太和加爾先生在挑選畫冊。

加爾先生夾著公文包，買了一本畫冊就離開了書店。

卡莫太太是近視眼，今天忘戴眼鏡了，她手裡提一個大紙袋，在書架上選了好半天，才買了一本畫冊，付款時連自己手上的10元紙幣都看不清楚。

　　菲尼扶著卡莫太太走出店門，告訴她今天下雨，路不好走，讓她注意安全。然後，回到店裡整理書架上的畫冊。

　　這時，他發現書架上少了一本畫冊。

　　今天只有兩位顧客來過書店，所以，畫冊肯定被其中一人偷走了。

　　於是，菲尼就去這兩個人家裡索要。

　　先到了卡莫太太家說明來意，卡莫太太很激動，她發誓沒有偷書，並說當時離她10公尺遠處還有個人，他手裡拿著一本畫冊，從書名看正是那本失竊的畫冊。

　　菲尼又趕到加爾家，他一聽火冒三丈，認為這是對他的侮辱，把菲尼趕了出來。

　　菲尼垂頭喪氣地往回走，迎面正好碰上了警長，警長問明情況後，很快幫他找出了偷畫冊的人。

　　你知道是誰偷了畫冊嗎？依據是什麼？

49 鴕鳥之死

由於日本民眾對沒見過的物種十分好奇，東京動物園從非洲運來一隻鴕鳥，聽聞有鴕鳥進入動物園，遊客便絡繹不絕。可是沒幾天，鴕鳥就被人殺了，而且兇手還切開了它的胃。

警官洋一被指派查找兇手。

洋一警官查看了現場，發現現場並沒有忙亂的腳印，懷疑這是動物園內部人員作的案。但他不明白，兇手為什麼要切開鴕鳥的胃呢？

洋一百思不得其解，他去請教動物學博士，問鴕鳥有什麼特別習性。

博士說：「鴕鳥沒有牙齒，與家雞一樣，要經常吞食小石子來弄碎食物。這些小石子能較長時間地留在鴕鳥胃裡。」

洋一聽完，馬上趕回動物園，調查到鴕鳥是由有犯罪前科的康介從非洲運來的。

洋一又火速趕到康介家裡，從一個櫃子裡搜出一隻裝沙子的小口袋。他把沙子統統倒出來，在陽光照耀下，沙粒中有些閃閃發光的東西。

洋一厲聲說：「康介，你一定清楚這些沙粒中夾雜著的東西

是什麼吧？」康介一聽，便乖乖認罪。

請問，康介為什麼要殘殺鴕鳥？

50 女演員之死

夜晚，女演員謝爾娜在自己的別墅裡被人殺死。

波特探長在現場發現了一把沒有指紋的手槍，根據法醫的檢驗，可以確定謝爾娜是被槍柄多次猛烈敲擊致死的。

據鄰居反映，在謝爾娜被害的時間裡，曾聽到她房裡有爭吵的聲音，那聲音像是別墅的主人的，也就是謝爾娜的情夫，這幢別墅正是他送給謝爾娜的。

波特探長立刻給別墅的主人打電話，叫他立即趕回別墅。

主人回來後，探長詳細詢問了案發這段時間他在什麼地方，有沒有人可以證明，以及他與謝爾娜的關係。

別墅主人詳細回答了探長的提問，舉出了自己不在場的證人及證據，又稱準備離婚後與謝爾娜結婚。

最後，他淚流滿面地懇求探長：「探長，我愛謝爾娜！我們之間有著純真的愛情，她死得這麼慘，您一定要替她報仇！如果

能找到敲死謝爾娜的兇手，我願出50萬元重賞！」

探長說一定會盡力，並請他節哀，然後起身打算離開現場。不料，別墅主人提出讓他再看一眼謝爾娜，因為他還未看過她的遺容。

探長覺得此乃人之常情，便答應了，可隨即猛然省悟，冷笑著請他一起到警察局去銷案。

別墅主人愣住了，他到底在什麼地方留下了破綻呢？

51 池塘裡的倒影

公園裡有一個大池塘，裡面養了很多魚。因為公園的生意不景氣，公園的經理便把池塘開放，允許遊人來這裡釣魚。這個方案實施後，很多人來到這裡，公園的收入大大增加。

可是好景不長，星期天一大早，公園的經理就看見值班員跑過來，上氣不接下氣地說：「不好了，池塘邊有人被打死了！」

池塘邊躺著一個老人，頭被砸破了，已經斷了氣。

屍體的旁邊，蹲著一個年輕人，哭哭啼啼地說：「我和老人是鄰居，經常一起來釣魚。最近他丟了一大筆錢，聽人說他一直

懷疑是我偷的，果然，最近他都沒有約我一起釣魚。可是今天早晨他卻約了我一起來釣魚，我還以為他發現冤枉了我，要與我和好。剛才我盯著水面的魚漂，忽然看到水面有他的倒影，他正舉起一塊磚頭向我的頭砸來，我嚇得趕緊躲開，搶過磚頭向他砸過去，竟然把他砸死了。我這麼做，也算正當防衛呀。」

經理聽罷，對年輕人說：「別自作聰明了，你是故意殺他的。」

年輕人的話裡有什麼漏洞呢？

52 蒙面占卜師

日本某旅遊團踏上了中國的絲綢之路。一天夜裡「蒙面占卜師」在住地被人殺害，死因是有人在占卜師喝的咖啡裡摻了毒。

這個「蒙面占卜師」在日本電視節目中聲名大噪。但觀眾從未見到過他的真面目，對他的私生活也一無所知。

在旅遊期間，儘管他談笑風生，待人熱情友好，但他從不摘下臉上的面紗。

這是為什麼呢？警方在勘查現場時揭開了他的面紗調查後才

發現，他生過梅毒，鼻子已經腐爛，蒙面是為了遮醜。

警方分析認為，生梅毒的人一般性生活比較混亂，因而該案屬於情殺的可能性極大。於是，警方透過國際刑警組織向日本警方發出通報，要求查清占卜師的私生活，並提供破案線索。

可是，日本警方的答覆卻令人失望：占卜師生梅毒是父母遺傳，本人作風正派，為人和善，沒有仇人，在日本國內無破案線索。

想要破案只能從笨辦法開始：調查旅遊團內有誰與占卜師一起喝過咖啡。

經過一番艱苦的調查工作，終於找到了三個嫌疑人：芳子—占卜師的妻子；井田—占卜師的弟弟；小林岡茨—旅遊團成員。

芳子另有新歡，此次本不願來中國旅遊，她想趁機留在日本與情夫相聚，占卜師揭穿了她的企圖，強行拉她來到中國。為此，她每晚與占卜師爭吵不休。平時她愛喝咖啡，有作案動機。

井田是證券商，為人陰險狡猾，為了攫取錢財常常不擇手段。三年前借了占卜師一筆錢，多次催討未果。他與占卜師喝咖啡時看見占卜師帶了一筆鉅款，再次向他索要。占卜師非但不給，還以兄長的身分斥責他的為人，使他怒不可遏。警方在清理占卜師的遺物時，又發現他所帶的鉅款已不翼而飛。

小林岡茨，服裝設計師，經濟拮据又吝嗇。原來與占卜師互不相識，旅行途中成為好友。他倆經常在一起喝咖啡。一次小林岡茨請占卜師為其占卜，不知占卜師對他說了什麼，兩人發生了

爭吵，小林岡茨悻悻離去時，將一杯未喝完的咖啡潑了占卜師一身。

以上三人都有在占卜師死亡時間內的不在場證明，而其他團員也都被排除了嫌疑。

警方對三個嫌疑人逐個推理分析，最後確定了兇手。經過審訊，這個嫌疑人供認不諱，並查到了證據。

請問：兇手是誰？理由何在？

53 真兇

一場混亂的槍戰之後，萊爾醫生的診所裡衝進一個陌生人。

他對醫生說：「我穿過大街時，突然聽到槍聲，見到一個人在前面跑，兩個警察在後邊追，我也加入了追捕，就在你的診所後面的這條死巷裡，遭到那個傢伙的伏擊，兩名警察被打死，我也受了傷。」

醫生從他的背部取出一顆彈頭，並把自己的一件乾淨襯衫借給他換上，然後又把他的右臂用繃帶吊在胸前。

這時，警長和一名路人跑了進來，路人喊：「就是他！」

　　警長拔槍對準了陌生人，陌生人忙說：「我是幫你們追捕逃犯受的傷。」

　　路人說：「你背部中彈，說明你是在逃跑！」

　　在一旁目睹這一切的醫生對警長說：「這個病患不是真兇！」

　　那麼，誰是真兇呢？為什麼？

54　手裡的頭髮

　　早晨，有人在米蘭達的家裡發現了她的屍體。

　　刑警勘查現場，推斷她死亡的時間是在昨晚9點至10點之間。因為脖子上有明顯被勒過的痕跡，所以，顯然是被人害死的。刑警發現她的右手抓得緊緊的，手心裡有根燙過的頭髮。初步斷定，這是米蘭達遇害時，拚命反抗從兇手頭上扯下來的。

　　「在米蘭達認識的人中，有沒有燙髮的人？」刑警問米蘭達的鄰居。

　　「要說燙髮的人，只有對門的莉娜，她幾天前曾和米蘭達吵過架。」

刑警直接找到了莉娜，問莉娜：「昨晚9點至10點，妳在哪裡？」

「在家裡看電視。」莉娜回答。

「有證人嗎？」

「我當時自己在家，沒人能證明。」

「妳的頭髮什麼時候燙的？」

「昨天中午。」

「我能取幾根樣品嗎？」

她從頭上拔下來幾根頭髮，交給了刑警。

經過化驗，發現和死者手中的頭髮是同一人的，莉娜有重大殺人嫌疑！但是，不管刑警怎麼問，莉娜對殺人一事都矢口否認。最先進的測謊儀也證明她沒有說謊。刑警無奈，只好請來了神探安德魯。

安德魯取出了隨身攜帶的放大鏡，仔細觀察：頭髮彎彎曲曲，髮梢從側面看一端呈圓形，另一端斷面齊整。

安德魯馬上對大家說：「對，莉娜的確沒有殺人，但有人想陷害她。」

「啊？」大家目瞪口呆，有些不相信。

安德魯接著說：「米蘭達的死說明背後有一個重大陰謀，兇手不僅想殺人滅口，掩蓋自己的貪污罪行，而且想嫁禍於莉娜，轉移我們的焦點。現在破案就要從這裡入手，希望莉娜能很好地配合我們。」

不久案件告破，事實正如安德魯所說的一樣。

請問：安德魯說這番話的依據何在呢？

55 狡猾的走私者

老保羅是一名負責檢查出入境旅客行李的檢查員，他經驗豐富，走私品無論藏在木材裡或汽車輪胎中，他都能毫不費力的找出來。走私商都對老保羅敬而遠之，寧可繞很遠也不願從老保羅的轄區過關，只有德馬克除外。

德馬克只從老保羅的轄區經過，而且都主動配合檢查工作，但讓老保羅怒火的是，他從來沒有查到德馬克攜帶任何走私物品。

好幾次他幾乎要把德馬克全新的寶馬轎車拆散，每個零件都取下來詳細檢查，但也只有隨身攜帶的私人物品不合格。德馬克不但不生氣，甚至還上前幫忙，從早晨一直忙到傍晚，一句怨言都沒有。最後，毫無辦法的老保羅只好讓他過關入境。

年復一年，老保羅快退休了，他希望能在最後的任期裡找到德馬克走私的祕密。

　　這天，老保羅最後一次來到檢查站上。這時德馬克的銀色寶馬轎車也緩緩出現了。

　　這次老保羅沒有像往常一樣開始嚴格檢查，而是拍拍德馬克的肩膀說：「德馬克，你真是個聰明人，雖然我知道你一直在走私東西，可就算翻遍車子我也找不出來。我很想知道你到底把東西藏到哪，向上帝發誓，我這麼問純粹出於好奇，絕不會將祕密透露給任何人。德馬克，滿足一下一個老人的好奇心吧。」

　　德馬克對老保羅說：「其實說穿了一文不值，你只是沒有想到而已。」

　　接著德馬克把嘴湊到老保羅耳朵旁邊，輕輕說了一句話。老保羅先是驚訝的睜大眼睛，然後忍不住大笑起來。

　　你知道德馬克把走私的物品藏在哪嗎？

56 浴室殺人案

　　在大雪紛飛的夜晚，一個慘叫聲驚動了附近的鄰居，一個富商死在了自家的浴室裡。當晚警察馬上到了現場，死者已側身躺在浴室冰冷的地板上，一把刀深深地插入死者的背部，從血跡四

濺來看，死者曾經掙扎過。再加上死不瞑目的關係，死者睜著大大的眼睛向著浴缸。不一會驗屍報告就出來了，死者的死亡時間是在晚上6點到7點之間，是正在洗澡的時候被殺害的。

經過警察們四處詢問，終於找到了一個關鍵的線索，是由富商的鄰居提供的。

「那天我頭疼去買藥，出門的時候正好是6點，有一個人從我身邊走過，我想應該是推銷員，因為這幾天我們這常常有推銷員來，我的眼睛不太好所以沒有注意到他的臉，但我知道他當時正抽著菸。我買完藥回來的時候大約是6點40分，我看到他（富商）女朋友便慌慌張張的從他家跑了出來，我知道的就這麼多了！」

警察聽完後回到了現場，才剛想進門的時候發現了門口地上有一截還沒有抽完的菸蒂，他們馬上調查富商鄰居所說的那兩個人。沒幾天就找到了兩個人，一個是富商的情婦，一個是剛進推銷部門的年輕人，他們倆都抽著和案發現場地上菸蒂同一牌子的菸。

他們的供詞是這樣說的：

年輕人：「我去他家推銷產品，他說不要我就走了！我給他介紹的時候他還很不耐煩。」

情婦：「那天他4點半打電話給我說要我去他家，但我剛好有點事要辦耽誤了一點時間，我到他家的時候是6點40吧，我有點忘了！可是他當時還好好的啊！」

警察：「你胡說！有人看到你6點40的時候慌慌張張的從他家跑了出來！根據我們的調查你好像是這幾天因為錢和他大吵了一架，如果他不給你錢你就說要把他公司的醜事公佈出來！」

情婦的臉色馬上就變了，哭了起來！

「我說，我說，那天我到了他家，我有門的鑰匙，就直接進屋了，我叫了他幾聲他沒有回應，我進去一看他就死在了浴室裡了，我嚇壞了，我怕被別人誤認為是我殺的人，所以就……可是人真的不是我殺的啊！」

警察：「我知道了！」

你知道了嗎？

57 舉手結案

查理和傑克是鄰居。這天他倆發生糾紛，一起來到警察局，找亨特給他們評理。亨特是個經驗豐富的老警員，他讓查理和傑克講一講他倆鬧糾紛的原因。

查理搶先說：「剛才我經過傑克家門前時，被傑克扔出的一塊磚頭砸中了右胳膊，受了重傷，疼痛難耐。」

　　傑克非常氣憤地說：「他胡說！我正在清理房子，將一塊用不到的磚頭扔出屋外，不小心碰到了他，他只受了點擦傷，卻向我索求5000元醫療費。這完全是敲詐！請您為我做主。」

　　亨特聽完想了想，對漢斯說：「你的右手現在能舉多高？」

　　查理小心翼翼地把手臂舉到齊耳高，還痛苦地皺了一下眉頭，似乎傷得不輕。

　　亨特待查理放下手臂後，又問了一句話，查理馬上露出了破綻。

　　你知道亨特問了一句什麼話嗎？

58 螳螂捕蟬，黃雀在後

　　高山是一個職業竊盜。一天，他溜到火車上去犯案，先偷了一位時髦小姐的錢包。等他下車後又接連偷了一位西裝革履的男子和一位白髮蒼蒼的老太太的錢包。

　　他興高采烈地下了車，躲在角落裡清點了一下，發現3個錢包裡的錢總共不過10多萬日元，接著他又驚叫了起來，原來與這三個錢包放在一起，自己的錢包竟然不翼而飛，那裡面裝著1000

多萬日元呢！

　　他發現口袋裡還有一張紙條，上面寫著：「讓你這該死的小偷嘗嘗我的厲害，看看你偷到誰的頭上來了！」

　　三個人之中，究竟是誰偷了高山的錢包呢？

59　喇叭竊盜案

　　星期六晚上，一家樂器行遭竊。竊賊是砸碎了商店的一塊玻璃窗後鑽進店內的。他撬開三台收銀機，偷走1225法郎，又從陳列櫥窗裡拿了一隻價值14000法郎的喇叭，放在普通喇叭盒裡偷走了。

　　警方對現場進行了仔細調查，判定竊盜案是對樂器店非常熟悉的人所作的，警方把懷疑對象限定在漢森、萊格和海德裡三個少年學徒身上，認定他們三人中肯定有一個是罪犯。

　　三個少年被帶到警官索倫德先生面前。索倫德對他們說：「我請你們來，是想請你們跟我合作，幫我查出罪犯。現在請你們寫一篇短文，你們先假設自己是竊賊，然後設法破門進入商店，偷些什麼東西，採取什麼措施來掩蓋罪跡。好，開始吧，30

分鐘後我收卷。」

半小時後，索倫德讓他們停筆，並朗讀自己的短文。

漢森極不情願地讀著：「星期六早晨，我對樂器行進行仔細觀察後，發現後院是最理想的下手地方。到了晚上，我打碎了一扇門邊的玻璃，爬了進去。我先找錢，然後從櫥窗裡拿了一個很值錢的喇叭，躡手躡腳地溜出商店。」

輪到萊格說了：「我先用金剛刀在櫥窗上割了個大洞，這樣別人就不會想到是我做的，我也不會去撬開三個收銀台，因為這樣會發出聲響。我會去拿喇叭，把它裝進盒子裡，藏在大衣下面，這樣就不會引起人們的注意。」

最後是海德裡：「深夜，我在暗處撬開商店邊門，戴著手套偷抽屜裡的錢，偷櫥窗裡的喇叭，我要用這錢買一副有毛襯裡的真皮手套，等人們忘記這樁竊盜案後，我再出售這只珍貴的喇叭。」

索倫德聽完，指著其中的一個說：「小傢伙，告訴我，你為什麼要作這種壞事？」

這個少年是誰？索倫德憑什麼識破他？

60 精明的神父

　　伯朗神父所管轄的教區發生了一宗命案，一位名叫吉米的牧羊人因頭部中槍而死。

　　吉米的愛妻因病去世，前一天才下葬於天主教墳場。下葬時吉米悲痛欲絕，表示不願意再生存於世，又說死後要與愛妻合葬。根據教規，自殺的人不可以葬在天主教的墳場內。

　　警方勘察了現場，發現死者死於羊欄外10公尺處，而在羊欄旁丟著一支手槍，看來吉米是被謀殺的，因為自殺後無法將手槍拋到10公尺之外。但神父發現羊欄內有一些紙屑。

　　「可憐的吉米，我知道你希望與妻子合葬。我不會揭發你，願天主原諒我，阿門！」

　　你知道神父的這個結論有什麼根據嗎？

61 反鎖的酒窖

　　彼得先生一向都是搭星期五上午9點53分的快車離開他工作的城市，剛好2個小時後就會到達他郊外的住宅。可是有一個星期五，他突然改變了他的習慣，在沒有通知任何人的情況下，他坐上了那天夜裡的火車。

　　回到家時已經將近午夜零點了，突然他聽見他的祕書貝斯從地下室的酒窖裡面喊出的「救命」聲。彼得一聽便奮力砸開門，只見祕書一臉驚恐，癱倒在地。

　　「彼得先生，您總算回來了！」貝斯說道，「一群強盜偷了您的錢。我聽見他們說要趕今天午夜零點的火車回紐約市去，現在只剩幾分鐘，恐怕是來不及了！」

　　彼得一聽到錢被偷走，焦急萬分，便請特洛斯探長來調查此事。特洛斯找到貝斯，問了當天晚上的案發經過。

　　貝斯說：「他們逼我服下了像是安眠藥之類的藥丸。當我醒來時，彼得先生也剛好下班回來了。」

　　特洛斯檢查了酒窖。這是一間不大的地窖，四周無窗，門可以在外面上鎖，裡面只有一盞40瓦的燈泡，光線昏暗，但足以照明。

特洛斯在酒窖裡找到了一只老式機械錶，他問貝斯：「發生搶劫時你戴著這只手錶嗎？」

「呃，是…是的。」祕書回答。

「那麼，請你跟我們詳細說說，你和你的同夥們把錢藏在哪裡了。」貝斯一聽，頓時癱倒在地。

特洛斯探長是如何識破祕書的詭計的？

62 觀星塔上的兇殺案

昨日清晨，科學院發生了一件可怕的事，研究生方克勤死在觀星塔最高的平台上，身上並沒有明顯的傷痕。經過仔細檢查，發現方克勤的右眼，被一根長約三公分的細毒針刺過。在他的屍體旁邊，有一枚沾滿血跡的針。由現場情況看來，方克勤顯然是自己把刺進眼中的毒針拔出來以後才死亡的。此事目前尚未對外公開，也沒有查出任何線索，整個科學院已經為這件事起了很大的騷動。

觀星塔是個獨立單位，而且，下面的大門深鎖，沒有鑰匙絕對無法打開，但門鎖也沒有被撬開的痕跡，方克勤可能是鎖好大

門才到平台上去的。所以我們推測兇手一定不是從鐘樓的大門進去的。

這平台的位置是在四樓的南側，離地面差不多有26公尺的高度，觀星塔的旁邊還有一條河流，自鐘樓到對岸也有40公尺的距離，昨夜又刮著很大的風，即使那兇手是從對岸用吹笛把細毒針發射過來，也不可能那麼準地打中方克勤的右眼。可是，方克勤卻正是被此毒針打中右眼而死的。那麼到底誰是兇手呢？又是用什麼方法把人殺死的呢？這真是一件令人百思不解的案件。

科學院的院長把方克勤的死亡，視為自殺事件處理，想在院內簡單地替他辦葬禮，但誰能相信一向堅強、好學不倦、對大自然充滿熱情的研究生，竟會採用這種方式自殺呢？

這時科學院中的人議論紛紛，特別跟方克勤最親近的嚴教授，更是不同意院方所下的定論。於是就展開了調查，決心揪出兇手，為方克勤伸冤報仇。

從調查的過程中，知道方克勤為了研究太空中的一切，每晚都偷偷地在觀星樓認真觀察天體的變化，大風大雨也從不間斷，這一切的表現，更堅定了嚴教授的信心，更堅持了方克勤是他殺而不是自殺的看法。

嚴教授調查了跟方克勤最親近的幾個學生，又知道，方克勤是某富商之子，他有一位同父異母的弟弟，今年夏天，他父親因病去世，方克勤打算將他所得到的那份遺產，全部捐給科學院。可是方克勤的弟弟卻認為他這種做法相當愚蠢，他曾經威脅方克

勤說：如果不馬上停止這不智之舉，他就要向法院提出控訴，禁止方克勤的繼承權。

　　「在發生此案的前一天，方克勤的弟弟寄來了一個小包裹，小包裹內裝什麼東西，方克勤沒有告訴任何人，昨天，我來清掃房間時，也沒有看到那個小包裹，說不定，兇手是為了竊取小包裹，才對方克勤下毒手的。」院中的清潔工對嚴授教說了以上的話。

　　年邁的嚴教授閉上雙目，靜靜的思索著，又睜開眼睛，望著那水波款款的河流。不久，嚴教授開始與警方商討事件的真相。

　　「這是我照情形所作的推測，根據常識和觀察力來判斷案情，是不會相差太遠的，在案情未公開之前，能不能叫人打撈此河，我雖有很妙的推理，但若沒有證據，是沒有人肯俯首認罪的，我這種推理，也不過是一種假設而已。」

　　誰是殺害方克勤的兇手呢？

　　嚴教授的巧妙推理又是如何呢？

63 失蹤的新郎

　　查理和裴琳在海港的教會舉行了結婚儀式，然後順路去碼頭，準備啟程去度蜜月。這是一場閃電婚禮，所以典禮上只有神父一個人在場，連旅行護照還是裴琳的舊姓。

　　碼頭上停泊著一艘國際觀光客輪，馬上就要啟航了。兩人一上舷梯，兩名身穿制服等在那裡的二等水手，微笑著接待了裴琳。丈夫查理似乎乘過幾次這艘觀光船，對船內的情況相當熟。他避開混雜的乘客，帶著裴琳來到一間寫著『B13號』的客艙，兩人終於安頓下來。

　　「裴琳，要是有什麼貴重物品，還是寄放在事務長那裡比較安全。」

　　「這2萬美元，是我的全部財產了。」裴琳把這筆巨款交給丈夫，請他送到事務長那裡保管。

　　可是，左等右等也不見丈夫回來。汽笛響了，船已經駛出碼頭。裴琳到甲板上尋找丈夫，可怎麼樣也找不到。她想也許是走岔了，就又返了回來，卻在船內迷路了，怎麼也找不到B13號客艙。她不知所措，只好向經過的侍者打聽。

　　「B13號室？沒有那種不吉利號碼的客艙呀。」侍者臉上顯

出詫異的神色答道。

「可我丈夫的確實是以查理夫婦的名字預定的B13號客艙啊。我們剛剛才把行李放在那間客艙的。」裴琳說。

她請侍者幫她查一下乘客登記簿，但房間預約手續是用裴琳舊姓辦的，是『B16號』，而且，不知道是什麼時候，她一個人的行李已經搬到了那間客艙。登記簿上並沒有查理的名字。事務長也說沒記得有人寄存過2萬美金。

「我的丈夫到底跑到哪兒去？」裴琳心想簡直莫名其妙。她找到了上船時在舷梯上笑臉迎接過她的船員，裴琳想大概他們會記得自己丈夫的事，就向他們詢問。但船員的回答使裴琳更絕望。

「您是快開船時最後上船的乘客，所以我們印象很深。但我發誓當時就只有您一位乘客，沒別的乘客。」船員回答說，看上去不像是在說謊。

裴琳一直等到晚上，也沒見丈夫的蹤影。他竟然神不知鬼不覺地消失了。一夜沒闔眼的裴琳，第二天早晨還被人用一通電話叫到甲板上去，差一點就被推到海裡了。

那麼，她丈夫查理到底是怎麼失蹤的呢？正在這艘船上渡假的偵探傑克很快查清了此事的來龍去脈。

你知道是怎麼回事嗎？

64 女教師命案

　　某中學的王姓女教師上午沒到學校上課，教務主任下午便到她的住所去探望。

　　當他到了女教師的住所後發現，室內的燈是開著的，可是他按了幾下門鈴，卻沒人來開門。教務主任覺得很奇怪，於是請管理員來開門，門開了，發現她穿著睡衣躺在地上，渾身是血，已經死去多時了。於是教務主任立即報了警。

　　警方來了後，便展開調查。發現死者是胸口被刺身亡。根據傷口推斷，死者可能是昨晚9點左右遇害的。警方又調查了左鄰右舍以及管理員，知道在昨晚9點左右，有兩名男子來拜訪過女教師，一名是她的男友，一名是某位學生的哥哥──當地的流氓。但這兩位夜訪者都說自己按了門鈴，不見回音後便離開了。

　　教務主任詳細地觀察了周圍，然後目光停在了門上的貓眼，於是他指出了兇手。

　　你知道是誰嗎？

單身女郎之死

在一個白雪紛飛的冬夜，嘉華路23號的房門裡有一位單身女郎被人殺害，行兇時間大約為當晚8點左右。

警方一到現場就展開了深入的調查，發現現場的房間中，瓦斯爐被火烘的紅通通的，室內熱的直流汗，電燈依然亮著，然而緊閉的窗子卻只拉上了半邊的窗簾。

這時被害人住所附近的居民，一個年輕人向警方提供的目擊證詞如下：

「昨晚11點左右，我曾目擊兇案發生，雖然我的房間離現場有20公尺，但發現兇手是個金髮男子，戴著黑框眼鏡，並且還留著鬍子。」

警方根據他提供的線索，逮捕了死者的金髮男友。

在法庭上，這位金髮嫌犯的律師很有把握地為他辯護，並詢問了目擊者：「年輕人，案發當時你是偶然在窗子旁看到了這個兇手，是嗎？」

「是的，因為對面的窗戶是透明的，而且那天晚上她的窗簾又是半掩的，所以我才能從20公尺外清楚地看見兇手的臉。」

這時，律師很肯定地說：「法官大人，這位年輕人所說的都

是謊話，也就是犯了偽證罪。以我的判斷，他的嫌疑最大，因為他在行兇後，才把被害人家裡的窗簾拉開逃走的。還給警方提供假口供，企圖掩蓋自己的罪行。」

結果，經過審查，證明了律師的推斷是正確的。

你知道律師是怎樣推斷的嗎？

66 大提琴手之死

愛麗絲的屍體躺在公寓的停車場，旁邊是她的紅色轎車。

她在晚上8點鐘遭人謀殺，也就是她預定到達劇院音樂會演出前的15分鐘左右。兇手共射擊兩次，第一顆子彈穿過她的右大腿，在她紫色的短裙上留下了一大片血跡；第二顆致命的子彈射中她的心臟。而副駕駛座位上則放著愛麗絲小姐的大提琴。

警方聽取了3個人的證詞。

發現屍體的房東太太說：「愛麗絲決定參加音樂會，但並不參與演出，因為同為管絃樂團一員的卡爾過分熱的情追求著她，令她不堪其擾。這一星期以來，愛麗絲都沒有練習大提琴──她根本沒有將大提琴從車中取出。像她這麼熱愛音樂的好女孩卻這

麼走了，真可惜呀！」說到這，房東太太便兩行淚下。

　　卡爾則堅稱，他和愛麗絲早已經言歸於好，愛麗絲也說她要演出；並且約定要在晚上8點10分去接他，然後像往常一樣一起坐車到劇院，但是他卻遲遲沒有等到她。

　　指揮米勒說：「管絃樂團的女性成員穿紫色裙子和白襯衫，而男性成員則穿白色西裝上衣和黑色褲子，至於款式方面，則沒有硬性規定。管絃樂團的成員都是在家中穿好衣服才出發前往劇院的。」

　　他又接著說：「愛麗絲無疑不用練習就能夠有很好的演出，因為音樂會上表演的曲目都是一再重複演出的。」

　　在聽了3個人的證詞之後，探長立刻知道是卡爾說謊。

　　他怎麼知道誰說謊呢？

67 凶器

　　上午，刑警張國正在家做午餐，當他從冰箱中取出食物準備做菜時，忽然聽見隔壁傳來打架聲，他趕緊出門一看，是隔壁夫妻倆又在吵架，他勸了幾句後回了自己家。

　不久，隔壁又傳來激烈的打鬥聲，張國正剛走出門，就聽見「碰」的一記沉悶聲，接著是人體倒地的聲音，他趕緊衝了進去，只見女主人雙手空垂著，驚恐的瞪著倒在地上嚥了氣的男主人，他立刻打了電話報案。

　隨後刑警隊的法醫到了現場，檢驗結果是男主人後腦勺被棍棒類的硬物擊中，造成顱底骨折死亡。可法醫驚訝的是現場竟找不到棍棒類的硬物，廚房間裡灶台上只有砧板、菜刀和一條大青魚。

　訊問女主人，女主人沉默不語。張國正和到場的刑警們都納悶了，女人沒離開現場，不可能藏匿凶器，那麼凶器究竟是什麼呢？

　張國正送走刑警隊的同事們，回到自己家後才突然想起了什麼，急忙跑下樓，告訴了同事，凶器是什麼。

　請問，你知道凶器是什麼嗎？

68 嫌犯的謊言

「上星期天晚上9點，你在哪裡？」警長問一個涉嫌者。

「我在我哥哥家裡。」涉嫌者回答。

「可是有人到過你哥哥家，按了半天門鈴，裡面根本就沒有人應。」警長說。

「那天因為烤麵包的烤箱短路，保險絲燒斷了，一時沒能修復，沒有電，門鈴當然不響，哥哥又出去了，屋裡只有我一個人，再加上沒電，我很早就睡了。」

警長馬上說：「你在撒謊！」

為什麼警長這麼篤定？

69 查獲毒品

　　某夜，塞浦路斯北京航線的CA902班機，降落在首都機場，海關人員開始檢查旅客的行李。

　　女檢查員小杉發現從飛機上下來的3個港商，神色可疑，他們帶有兩個背包，一個帆布箱。

　　小杉查看了他們的護照，他們來北京的目的是旅遊，當天早上從泰國首都曼谷出發，經過塞浦路斯，經過廣州，然後飛抵北京。

　　小杉拿著護照看了一會兒，便要港商打開行李進行詳細檢查，果然在夾層中發現了毒品海洛因。

　　什麼原因引起了小杉的懷疑？

70 醫院兇案

一個放高利貸的病人，在某天早晨在醫院的病床上被人用水果刀刺死。

兇器是在醫院的花園裡找到的。由於兇手在行兇時用布裹著刀，刀柄上沒有兇手的指紋，但在水果刀被發現時，細心的偵探發現刀柄上爬著許多螞蟻。行兇時醫院尚未開門，所以警方認為兇手很可能也是醫院病人。

經調查，其中有3個病人的嫌疑最大，他們是：5號病房的腸結核病人，7號病房的糖尿病人，9號病房的腎炎病人。

偵探看到這份名單時，隨即指著其中一個說：「兇手就是這個病人。」

兇手是哪一個？為什麼偵探這麼篤定？

71 馴馬師之死

　　清晨，特維奇探長正在看騎手們作跑馬練習，突然馬棚裡衝出一個金髮女郎，大叫著：「快來人哪！殺人啦！」特維奇急忙奔了過去。只見馬棚裡一個打扮成訓馬師的人俯臥在乾草堆上，後腰上有一大片血跡，一根銳利的冰錐就紮在他腰上。

　　「死了大約有8個小時了。」特維奇自語道：「也就是說謀殺發生在半夜。」

　　他轉過身，看了一眼正捂著臉的那位金髮女郎，說：「噢，對不起，你袖子上沾的是血跡嗎？」

　　那位金髮女郎把她那騎裝的袖口轉過來，只見上面是一道血印。

　　「咦，」她臉色蒼白，「一定是剛才在他身上沾到的。我叫丹尼，他叫鮑伯，是馴馬師。」

　　特維奇問道：「你知道有誰可能殺他嗎？」

　　「不，」她答道，「除了……也許是蓋伯・莫菲，鮑伯欠了莫菲一大筆錢……」

　　第二天，警官告訴特維奇說：「死亡者欠了莫菲15000美元。可是經營魚行的莫菲發誓說，他已有兩天沒見過死者了。另

外，丹尼小姐袖口上的血跡經化驗是死者的。」

罪犯究竟是誰呢？

72 骨斑辨屍

「叮鈴鈴……」某鎮的警察局局長打了通電話給艾立克博士，請求協助偵破一起無名死屍案。

原來，這具無名屍是在這個鎮旁的一口水塘中打撈上來的，屍體已經腐爛，面目無法辨認。當時正值盛夏，警察局長只好把屍體送到火葬場焚化了，留下的僅有幾張照片和簡單的驗屍記錄。隨同屍體打撈出來的其他物品證明死者應該是本省人。

艾立克博士經過仔細地觀察，注意到這具男屍的骨頭上有一些明顯的黑色斑塊。

他問警察局長：「貴省有沒有煉鉛廠之類的冶煉工廠？」

得到肯定的回答後，艾立克博士果斷地說：「局長先生，您儘管派人去煉鉛廠所在的地區去調查好了。死者生前很可能是那邊的人。」

警察局長按照艾立克博士的指點，果然在某煉鉛廠查到了無

名屍的姓名、身分,並以此為線索迅速破案。

艾立克博士是依據什麼從骨斑中判斷出死者身分的呢?

73 酒吧謀殺案

一天晚上,酒吧快打烊時,老闆的弟弟來了,老闆調了一杯威士忌蘇打給他,但他不喝。原來,他們是同父異母的兄弟,最近正因為遺產的繼承問題鬧得不可開交,弟弟怕被哥哥毒殺,所以才不敢喝。

「我好意請你喝酒,你卻懷疑我下毒?既然你懷疑,那我先喝。」哥哥說完,隨即喝了半杯,然後說:「這下可以放心了吧?」

於是,把酒杯推到弟弟面前。至此,弟弟也不便拒絕了,慢慢地喝著剩下的半杯酒。但是,他剛喝完,竟然中毒死了。

這是怎麼回事呢?

74 聰明的法官

　　某法院開庭審理一起竊盜案件，有Ａ、Ｂ、Ｃ三人被押上法庭。

　　負責審理這個案件的法官是這樣想的：肯說出真實情況的不可能是竊盜犯；與此相反，真正的竊盜犯為了掩飾罪行，是一定會編造口供的。因此，他得出了這樣的結論：說真話的肯定不是竊盜犯，說假話的肯定就是竊盜犯。

　　審判的結果也證明了法官的這個想法是正確的。

　　審問開始了。法官問Ａ：「你是怎麼行竊的？從實招來！」

　　Ａ說：「嘰哩咕嚕，嘰哩咕嚕……」

　　Ａ講的是某地的方言，法官根本聽不懂他講的是什麼意思。

　　法官又問Ｂ和Ｃ：「剛才Ａ是怎樣回答我的問題的？」

　　Ｂ說：「稟告法官，Ａ的意思是說，他不是竊盜犯。」

　　Ｃ說：「稟告法官，Ａ剛才已經招供了，他是竊盜犯。」

　　Ｂ和Ｃ說的話法官是能聽懂的。聽了Ｂ和Ｃ的話之後，這位法官馬上斷定：Ｂ無罪，Ｃ是竊盜犯。

　　請問：法官是如何判定誰是竊盜犯？

75 燃燒的汽車

祕密情報人員AK－47騎著摩托車在上坡的急轉彎處停下，關掉燈但並未熄火。

手錶的夜光指針正好指著夜裡1點鐘。再過5分鐘，陸軍司令部送往K基地的新導彈配置命令的車輛將從這通過。為了盜取這份祕密文件，AK－47在半個月前潛入該國。

這條公路是通往位於山上K基地的專用道路，所以夜間很少有車輛通過。

不久，在夜霧瀰漫的前方有燈火出現，並向此處靠近。就在與車輛距離只有15公尺左右時，AK－47打開車燈，突然衝上前去，擋住對方的去路。對方措手不及，急忙轉動方向盤煞車，車子撞破防護欄，翻下20公尺深的山谷中。原想汽車受到這一衝擊會引燃汽油著火，但車子翻了兩三圈，撞到岩石停了下來。

AK－47將摩托車藏在道路旁的草叢中，拿起事先準備好，裝滿汽油的容器爬下山谷。聯絡官趴在方向盤上已經死了。一個黑色的革制皮包從打碎了的車窗中掉出來。AK－47從他的身上找到鑰匙，打開皮包，用高感度紅外線照相機將機密文件拍了下來，然後按原樣將其放回皮包裡扔到車內，再把容器中的汽油澆

到車子上，用打火機點燃，車子瞬間被熊熊烈火包圍，而AK－47拿著空汽油容器回到道路上，迅速騎上摩托車離去。

隔天，AK－47在電視新聞中看到那輛車被完全燒燬，屍體和皮包也都被燒成灰燼後便放心了。人們一定是認為司機在駕車時打瞌睡導致車子翻下山谷，而引燃汽油燒燬。

AK－47將拍下的機密文件的膠卷送往本國情報部後，立即收到本部的緊急命令。命令的內容是：敵方已經對那起事故起疑心，開始祕密調查了，立刻歸國。

如果敵方發現那起翻車事故是陰謀所致，必定會修改導彈配置計劃，那麼好不容易弄到手的膠卷也就沒有任何價值了。

「我做得很謹慎，怎麼會漏出馬腳呢？」AK－47說著。

那份機密文件AK－47只是拍了照，之後又原樣放回皮包中，所以即便皮包中的文件沒有被完全燒燬，也不會引起對方懷疑的。

後來AK－47反省了那天深夜的行動，確信從頭到尾都沒有出現疏漏和失誤，就連阻擋汽車前行時的摩托車輪胎印也都清得一乾二淨，且行動時又無其他車輛通過現場，自然不會有目擊者。到底是留下了什麼證據而引起懷疑呢？他百思不解。

他有什麼失誤，你知道嗎？

76 滑雪痕跡

日本高原的別墅聖地比往年提前半個月開始下雪，以至積雪高達了30公分厚。

大雪是在星期六早晨6點鐘停的，可中午剛過，在被雪封住門的木造別墅裡，發現了電視台編劇——山川的屍體，被害人幾天前為了寫一齣電視劇一個人來到這裡。

發現者是從剛從東京來的山川夫人。山川的胸部、腹部被菜刀砍了數刀，倒在血泊裡。推斷死亡時間是當天上午9點左右。房門的後面靠著一套滑雪板。上午一直被新雪覆蓋的雪地上面留著兩條滑雪過的痕跡，那滑雪板的痕跡一直通往離此處約有40公尺遠的一幢紅磚別墅。去那幢別墅一直是上坡路。

在紅磚別墅裡有位電視演員梅子，她是一個人來此靜養的。刑警很快的去拜訪了她。當問到與被害人的關係時，她並沒有露出反感之情，還作了如下回答：

「星期五中午山川來到我的別墅。不久開始下雪，於是就在我這裡過了一夜。今天早上起來一看，雪已經停了，我們一起喝了即溶咖啡。8點鐘左右，他回到了自己的別墅，說是因為中午夫人要來，害怕我們的關係敗露，便慌慌張張地離開了。」

「你門外面的滑雪痕跡是他回去時留下的滑雪板痕跡嗎？」

「是的。我家有兩套滑雪板，一套就借給了山川。但他不太會滑雪，抬起屁股，似站非站地滑回去了。」

「你滑得好嗎？」

「平常滑得還不錯，可昨天開始有些感冒，積雪後就沒出過門。證據就是我的別墅周圍只有山川回家留下的滑雪板痕跡。」梅子強調說雪上沒有留下自己的腳印。

不錯，正像她說的那樣，雪地上確實只有山川從梅子的別墅沿著斜坡回到自家別墅的滑雪板的痕跡，但山川的滑雪板痕跡也不是一口氣滑下去的，中途好像多次停下來的樣子，左右滑雪板的痕跡有的離得較寬有的壓在一起，顯得很亂。他果真滑雪技術很差。

山川被殺的時間，已是三小時前。雪停之後，如果罪犯從作案現場逃跑的話，自然會在雪地上留下足跡。可是夫人發現丈夫的屍體時，不知為何並沒有那種足跡。這樣的話，仍是梅子最有嫌疑。於是，警察嚴厲地追問她。

「被害人的夫人說一定是你殺害了他，你要和被害人結婚，然而被害人又沒有與妻子分手的勇氣，你討厭他這種猶豫不定的態度，一氣之下殺了他的吧？」

「那是夫人胡說。雪停之後我一步也沒離開過，不可能去殺人呀。」梅子很冷靜地反駁說，但她的犯罪終究還是被揭穿了。

關鍵問題就是她別墅門外的那棵松樹。那棵松樹上的積雪有

一半落在地面上，刑警發現後揭穿了她那巧妙的手段。

那麼，那是什麼手段？

77 煤氣爆炸之謎

　　某天晚上的9點，王警官和往常一樣在家中書房裡閱讀書籍，看得正入神，卻停電了，四周一片漆黑，這時忽然一聲巨響，窗戶的玻璃都被震得粉碎，王警官連忙出去看個究竟，原來是鄰居的房子爆炸著火。

　　根據現場來看，很可能是一樁有計劃的謀殺放火事件，法醫解剖的結果，驗明死因是煤氣中毒。

　　假使是自殺，那煤氣怎麼會爆炸呢？而且冒出火苗的寢室，只有電話和放器具用的一個木盒子而已，別無他物。而發生爆炸時，這一帶正巧停電，也不可能是因為漏電而發生煤氣爆炸，引起火災的，看樣子可能是有定時炸彈之類的東西爆炸。

　　王警官認為最有可能的嫌疑犯是被害者的侄子。因為被害者有許多寶石股票都寄存在銀行，而且指名的受益人就是她侄子，由此推測很可能是她侄子為了急於得到這份遺產而痛下毒手。

刑警雖有此種看法，可是事件發生的時間，這名嫌疑者具有有力的證據證明他當時在別處。當時他住在一家旅社裡，距離案發現場有10公里之遠，旅社的服務生也出來作證，當時他確實在旅社裡。

你知道王警官是如何推斷的嗎？

牽牛花照片

8月15日凌晨3點30分左右，在一座大樓裡，一名保安人員遇害。推測是潛入大樓的強盜因被保安人員發現而殺人滅口，經過搜查，警察很快在當天晚上找出了嫌疑犯。

「今天早晨3點30分鐘你在哪兒？」刑警問著嫌疑犯。

「那時候我早就起床了，正在我家院子裡用一次性照相機給我種的牽牛花拍從現蕾到開放每隔4分鐘一張的系列照。」

那人指著院子裡栽種的牽牛花園介紹說：「這種牽牛花是在清晨3點10分左右開始開花，約40分鐘後開完，我一直在拍照。」

將照片與花對照起來看，的確是今天清晨在院子裡拍攝的。

刑警們為了慎重起見，又送到某大學的植物研究所，給他們看了照片，瞭解牽牛花的開花時間。

調查的結果，這個地區8月中旬時，牽牛花最早於凌晨2點開始綻放，而一般是從3點才開始開花，4點左右結束。這樣一來，那人當時不在作案現場的證明是成立的。從他家到那，開飛車也少不了一個小時。可是，留在現場的指紋證明，罪犯還是他。

他沒有同夥，那他如何偽造這些照片呢？

79　誰毒殺了敲詐犯？

電話鈴響時，電視演員美奈子正在梳妝台前化妝。她伸手拿起聽筒。

「我跟你說的錢準備好了嗎？」一聽見那男人的聲音，美奈子不禁打了個寒顫。

「嗯……啊……正在想辦法……」

「那麼，今天交貨吧。」

「在哪裡？」

「大阪車站附近，有棟大阪公寓，請到那棟公寓的708號房間來。」

「什麼時候呢？」

「你什麼時候方便？」

「下午一點鐘怎麼樣？」

「OK，我等你。」對方發出刺耳的笑聲，便把電話掛斷。

美奈子一動也不動地呆著，連聽筒都忘了放。她思考了一會兒，便從梳妝台的抽屜裡拿出一個膠囊。

「把錢給他，換回自己病歷的副本，但是，他肯定複印了許多份，只有狠下心，悄悄用這毒藥……不知道有沒有適當的機會……」

美奈子凝視著膠囊中的粉末，這是氰化鉀，幾天前，她住在經營藥房的姐姐和姐夫家中的時，從毒物藥架上偷來的。

兩年前，美奈子曾受到電視台導演的誘惑，懷孕後做了流產手術，不知道剛才的敲詐者，用什麼手段把她住院時的病歷卡弄到手，用影本來威脅她……

電話鈴響時，職業網球運動員清遠一郎正在廁所裡，一聽見鈴響，他慌忙從廁所裡跑出來，立即拿起聽筒。

「我說的錢準備好了嗎？」一聽見那男人的聲音，清遠一下挺直了身體。

「啊，正在想辦法……」

「那麼，今天把錢交給我吧。」

「在什麼地方？」

「大阪車站附近，有棟大阪公寓，到那棟公寓的708號房間來。」

「什麼時候？」

「下午兩點，那麼，恭候光臨了。」對方發出討厭的笑聲後掛斷電話。

清遠一郎緊握著聽筒思考很久，他打定主意後，從桌子抽屜裡拿出一個小藥瓶。

瓶子裡裝著氰化鉀，這是清遠昨晚在妻子娘家開設的電鍍工廠的劇毒櫃中偷偷取來的，瓶蓋上還密封著玻璃紙。

某天早清遠因為打了一夜麻將，在開車回家的路上把送報的中學生撞倒，所幸無人看見，他便丟下被撞的學生，開足馬力逃跑了。但不知敲詐者在哪裡看見，並拍下現場照片，用來威脅他……

電話鈴響時，歌手籐真正在廚房裡獨自吃早餐，雖然時間已經不早了。

「跟你說的錢準備好了嗎？」一聽到那個男人的聲音，籐真全身顫慄了一下。

「這個……嗯……」

「今天把錢交給我。」

「在哪？」

「大阪車站附近，有棟大阪公寓，請到那棟公寓的708號房

間來。」

「今天約好要出玩，所以……」

「喂，你覺得遊玩兜風與我的交易，哪個重要。總之，下午一點到三點之間，隨時都可以來，我等著。」對方威嚇著掛斷電話。

籐真握著聽筒，呆呆的想了一陣子，心一橫，從櫃子的抽屜裡拿出一個手帕包著的紙包，紙包裡有大約半湯匙的氰酸鉀。

這是兩年前她身為作家的表哥自殺時留下的氰酸鉀。籐真對這位表哥懷有愛慕之心，將這包氰酸鉀作為遺物保留下來。

「只要一拿回影本，就用這包藥解決問題吧……」

高中放暑假時，她到百貨公司買東西，忽然像著了魔似的，偷取了香水和化妝品，結果被抓到了。不知道這個敲詐犯怎麼把那時的警察記錄弄到手，影印了副本來威脅她……

隔日（8月5日）的早報，刊登了一則消息：「採訪記者弘一木死於 XX 區 XX 街大阪公寓 708 號房間。」

死者被這棟公寓的屋主發現。屋主說他 3 天前外出旅行，這段期間，他的友人也就是被害者，找他借了這間房。

死因是氰酸鉀中毒。死亡時間推斷為昨天下午 1 點至 3 點之間，桌上的杯子裡裝有未喝完的果汁，果汁裡摻有氰酸鉀。

房間裡裝有空調設備，冷氣機開著，不知什麼原因窗戶也開著。室內被人翻動過，因此警察認為是他殺，並已開始偵查。

當天下午，從一點半到兩點半，這棟公寓一帶因卡車司機疲

勞駕駛，撞上電線桿，導致電線被切斷了而停了一個小時左右的電。

美奈子讀了這則消息後暗想：「我搭電梯下樓時，剛好在到達一樓時停電，如果晚一點，就被關在電梯中了，真是千鈞一髮，順利辦完事，那男人死了，真痛快呀。」

清遠一郎也讀了那則消息：「哼，活該，這樣就清淨了。不過，當時沒注意正在停電，我怕遇見人麻煩，因此沒搭電梯，從樓梯上去，可偏偏在樓梯遇見了兩位家庭主婦，運氣真不好。不過，我戴著太陽鏡，倒不用擔心，708房不是那傢伙的住所，這倒挺意外。」

籐真也把那則消息反覆讀了幾遍：「去的時後在公寓附近的道路上，停著兩輛巡邏車，我以為發生了什麼事，有些緊張，原來是卡車事故造成停電。幸虧是白天停電，要在晚上就糟了。進公寓時，那些看熱鬧的人都盯著我瞧，不過我化了裝，戴著太陽眼鏡和假髮，不用擔心被認出來，不過，萬一刑警打探到我這裡來了怎麼辦呢？……啊，不要緊，沒有證據證明我去了那間屋子……總之，那個男人死了，不會有人玷污清純歌手的名聲了。」

用氰酸鉀毒殺敲詐者的罪犯是三人中哪位？為什麼？

80　自行車的痕跡

　　劉探長每天清晨都會在山間跑步。

　　這是一個雨後的清晨，天空懸著些許烏雲，空氣卻格外清新。劉探長騎著自行車，來到山腳下準備跑步。突然，他發現了路邊有一名腹部插著刀，滿身是血的警察，奄奄一息的躺在那。劉探長慌忙取下脖子上的毛巾，為他止血。

　　命在旦夕的警察，用微弱的聲音說著：「五……六分鐘……前……我看見……有個人行……行蹤很……可疑，上前質問……沒想到……他竟然刺……了我……一刀……然後，騎著我的自行車……跑……了」

　　他說完，用手指指了兇手逃跑的方向，不一會兒就死了。

　　這時剛好有兩三位附近的居民路過，於是劉探長就請他們代為報警，自己騎上自行車，順著兇手逃跑的方向，尋找線索。

　　騎著騎著，來到一個雙岔路口，這兩條路，都是平緩的斜坡，而且在距離交叉點40公尺的地方都在施工，所以路面都是沙石和泥土。劉探長先看了一下右側的岔路，在沙石路面上，有明顯的自行車輪胎的痕跡。

　　「兇手似乎是順著這條路逃走的。」

為了謹慎起見，他也察看了左邊的岔道的路面，在那兒也有車輪的痕跡。

「唔！他究竟是朝著哪個方向逃走的呢？反正眼前的兩條路，他總會選擇一條的，我想有一條車痕，大概是兇手稍前由相反的道路，騎上坡或者下坡，走過警察所倒臥的那條路所留下的。根據前輪和後輪所留下的痕跡，應該立即就看出兇手是從哪條路逃走的。」

劉探長以敏銳的觀察力，詳細比較了兩條自行車的車輪痕跡。

「右側道路的痕跡，前輪後輪大致相同；而左側的道路為什麼前輪的痕跡會比後輪淺？哦，我知道了。」於是劉探長就追了下去。

劉探長是從哪條路追下去的呢？

81 沙漏的祕密

嚴冬的一天，女賊梅姑應李偵探之邀來到偵探事務所。一進屋，只見屋子中間擺著三個新型保險櫃，感到有些吃驚。而且是

三個完全一樣的保險櫃。

「梅姑！聽說你擅長開保險櫃，能請你在10分鐘之內，不用電鑽和煤氣燈打開嗎？」李偵探問道。

「三個用10分鐘嗎？」

「不，一個用10分鐘。」

「這樣的話，那有什麼問題。」梅姑很自信地說。

「可是，這保險櫃裡裝的什麼？」

「裡面是空的。」

「唉？」

「實際上，這是一個保險櫃生產廠準備在明年春節上市的新產品，並計劃推出這樣的廣告宣傳詞『連女賊梅姑也望塵莫及』。為了慎重起見，保險櫃生產廠方特地委託我請你試驗一下，並且提出無論成功與否，都要用攝影機錄下來送還廠方。」李偵探說完也安裝好攝影機的三角架。

「還沒有我打不開的保險櫃呢！但如果我都成功了呢？」

「可以得到廠家一筆可觀的酬金。還是快動手吧，我用這個沙漏給你計時。」

李偵探便把一個10分鐘用的沙漏倒放在保險櫃上面。梅姑也跟著開始動作。

她將聽診器貼在保險櫃的密碼盤上，慢慢轉動著號碼，以便透過微弱的手感找出保險櫃密碼。1分鐘、2分鐘、3分鐘……沙漏裡的沙子在靜靜地往下流。

「梅姑小姐，已經9分鐘了，還沒打開嗎？只剩最後1分鐘囉。」

「別急嘛，新型保險櫃，指尖對它還不熟悉。」

梅姑看了一眼沙漏，全神貫注在指尖上，終於找出了密碼。因為是6位數的複雜組合，所以費了些功夫。

「好啦，開了。」梅姑打開保險櫃時，沙漏裡的沙子還差一點幾乎全到下面去了。

「還真不賴，正好在10分鐘之內。那麼再開第二個吧。不過，號碼與剛才那只可不同啊。」李偵探說著把沙漏倒過來。

第二個保險櫃，梅姑也在規定時間打開了。沙漏上邊玻璃瓶中的沙子還有好多呢。

「真是個能工巧匠啊，趁著順手，接著開第三個吧。」

「如果是一樣的保險櫃。再開幾個也是一樣結果啦。」

「但三個保險櫃都要在規定時間內打開，否則就拿不到酬金。老實告訴你吧，酬金就在第三個保險櫃裡面。」

「那好，請你把爐火再調旺些，這麼冷，手都麻了，手感太笨拙。」梅姑說。

李偵探趕緊將煤油爐的火苗往大調了調，並將爐子挪至保險櫃前。梅姑將手放在爐火上，烤了烤指尖。

「怎麼樣，準備好了嗎？」

「開始吧。」李偵探將沙漏一倒過來，梅姑就接著開第三個保險櫃。

但這次沙漏中的沙子都流到了下面，保險櫃還是沒有打開。

「梅姑小姐，怎麼搞的？10分鐘已經過了呀。」

「怪了，怎麼會打不開呢，可⋯⋯」梅姑瞥了一眼煤油爐旁的沙漏。

「李偵探，這個保險櫃沒做什麼手腳吧？」

「我肯定是做了手腳。」

梅姑有些焦急，額頭都沁出了汗珠，但依然聚精會神地開鎖。大約過了一分鐘，她終於把保險櫃打開了。櫃中確實放著一個裝有酬金的信封。

「這就怪了，與前兩次都是一樣的做法，這次怎麼會慢了呢？」她歪著頭，感到納悶，忽然，她注意到了什麼說：「我差一點被你蒙騙了，我就是在規定時間內打開了保險櫃，酬金該歸我了！」

「哈哈哈，還是被妳看出來了，真不愧是怪盜啊，還真騙不了妳。」李偵探乖乖地將酬金交給了梅姑。

他是做了什麼樣的手腳呢？

82 妙對破案

　　相傳包公帶著包興，微服私巡。這天，來到一個地方，看看天色已晚，決定找個人家投宿。

　　他們沿街走著，見前方有一位老人趴在門前石階上流淚。

　　包公急忙上前詢問：「請問老翁，何事傷心？」

　　老人抬頭看了包公一眼，並沒說話，只是一直流淚。包公不便多問，便提出想在這裡借宿。

　　老人一聽，連連搖手：「不行，不行！實不相瞞，這裡前幾天才死了人。」

　　包公一聽死了人。便問死者何人，何故而死。這一問不要緊，倒引出一段奇案來。

　　原來，這位老人姓徐，夫婦兩人，膝下只有一子，年方十八。不久前，老夫婦為兒子娶了親。新娘子聰明賢慧，全家人都很滿意。

　　新婚之夜，新娘子聽說丈夫正在攻讀迎考，便出了一個上聯考他。

　　這是個連環對：「點燈登閣各攻書。」

　　新娘子開玩笑地說：「對不上下聯，不准進洞房。」

偏偏新郎書生氣太重，一時答不出，竟賭氣到學堂去了。

第二天，新娘發現丈夫愁眉不展，便問是何原因？

新郎說：「我正為答不出妳的對聯發愁呢！」

新娘說：「你昨天夜裡不是對上了嗎？」

新郎感到很奇怪：「我昨夜睡在學堂裡，並沒有回家，怎麼會答出對聯來呢？」

新娘聽了這話大吃一驚，這才知道昨夜是被人鑽了空子失去貞操，悔恨交加，一氣之下，便上吊死了。

一見出了命案，衙門馬上派人，將新郎捉拿歸案。文弱書生抵不住糊塗官的嚴刑拷打，被逼認供，判了死刑，秋後問斬。老夫人徐氏聞訊，投河而亡。活生生的一個家庭，被弄得家破人亡，好不凄慘。

包公聽老人講完經過，心裡也很難過。是誰促使新娘子冤死的呢？要破此案，必得先對出這個對子來。

這天晚上，包公就借宿在老人家裡。夜深了，他還在苦思著那個下聯，一個人在後院裡走了一會，索性叫包興搬來一張太師椅，倚在梧桐樹旁，對月而思。想著想著，包公禁不住笑出聲來。

原來，這個下聯正是：「……」

對聯想出來了，破案的辦法也就有了。

天亮後，包公來到縣衙，叫人貼了榜文，上寫欲在本地挑選一些有才學的人，帶進京城做官。條件是：能對出「點燈登閣各

攻書」的下聯來。

榜文貼出不久，一個書生揭了榜。

他得意洋洋地來見包公，說：「本書生看過榜後，欲隨大人進京，還望大人多多栽培。」

包公說：「你對出那副對聯了嗎？」

書生假裝思索了一下，說：「這是個下聯，下聯應是『……』，不知大人肯不肯帶學生進京？」

「行，我帶你進京！」包公說罷，驚堂木一拍：「還不快給我拿下！」

左右一擁而上，把書生捆綁起來。

書生正做著官夢，不想被當場拿住，嚇得連喊冤枉。

包公厲聲說：「歹徒，你居心不良，乘夜姦淫人妻子，害死兩條人命，豈能饒你！左右，上刑！」

書生一聽，嚇得魂不附體，連忙跪下，高呼：「小人願招！」

原來，那日新郎賭氣跑到學堂後，幾個同學開他玩笑，說他放著如花似玉的新娘不伴，卻到學堂來守夜，新郎便將考對聯的事說了。誰知，言者無意，聽者有心，那書生乘機潛往新郎家去答對聯，新娘子不辨真假，竟與他同入洞房，以致釀成了這場悲劇。

包公當堂叫書生畫供，打入死牢，並叫來姓徐的老人，讓他將押在獄中的兒子領回家去。一場冤案，被包公巧妙地判明了。

你知道那下聯嗎？

找不到的凶器

　　一個漆黑的夜晚，警察南川正騎著自行車沿著河邊巡邏。突然，從下游大約100公尺處的橋上傳來一聲槍響。南川馬上騎車朝橋上飛奔過去。他一上橋便見橋中間躺著一個女人，旁邊還有一個男人，那個男人見有人來拔腿就跑。同時，南川聽到「噗通」一聲，像是什麼東西掉進了河裡。

　　南川騎車追了上去，用車撞倒那男人，給他帶上了手銬，又折回躺在橋上的女人身旁。她左胸中了一槍，已經死了。

　　「這個女人是誰？」

　　「不知道，我一上橋就見一個女的躺在那兒，嚇了我一跳，一定是兇手從河對岸開的槍。」

　　「撒謊！她是在近距離內被打中的，左胸部還有火藥黑色的焦糊痕跡，這就是證據。而槍響時只有你在橋上，你就是兇手。」

　　「哼，你要是懷疑就搜身好了，看我有沒有帶槍。」

　　那男人爭辯著。南川搜了他的身，未發現手槍。橋上及屍體旁也沒發現手槍。這是座吊橋，長30公尺，寬5公尺，罪犯在短時間內是無法將凶器藏到什麼地方的。

「那是扔到河裡了嗎？剛才我聽到了水聲。」

「那是我在逃跑時木屐的帶子斷了沒法跑，就將它扔到河裡了，不信你瞧！」那男人抬起左腳笑著說。

果真左腳是光著的，只有右腳穿著木屐，是一種大木屐。無奈，南川只好先將他作為嫌疑犯帶進附近的警察局，用電話向總署通報了情況。

刑警立即趕來對現場進行了勘查取證，並於翌日清晨，以橋為中心，在河的上游和下游各100公尺的範圍內進行了搜查。

河深15公尺左右，流速也不會多快，所以槍若扔到了河裡，流不遠就會沉到河底。然而，儘管連自動探測器都用上了，將搜查範圍的河底也徹底地找了一遍，但始終沒有發現手槍的蹤跡。

然而石蠟測驗結果表示，被當做嫌疑犯的男人確實使用過手槍。他的右手沾有火藥的微粒，是手槍射擊後火藥的渣滓變成細小的顆粒沾在手上的。另外，據屍體內取出的彈頭推定，凶器是雙口徑的小型手槍。

兇手在橋上射死了女子後，究竟將手槍藏到哪裡去了呢？

心理測驗

內華達州法院正在開庭審理一件預謀殺人案。

保羅被控告在一個月前殺害了約瑟夫。警察和檢察方面的調查結果：從犯罪動機、作案條件到一應人證、物證都對他極為不利，雖然至今警察還沒有找到被害者的屍體，但公訴方面認為已經有足夠的證據能把他定為一級謀殺罪。

保羅請來一位著名律師為他辯護。在大量的人證和物證面前，律師感到捉襟見肘，一時間瞠目結舌，無以為詞，但他不愧是位精通本國法律的專家，急中生智，突如其來地把辯護內容轉換到了另一個角度上。

律師從容不迫地說道：「毫無疑問，從這些證詞聽起來，我的委託人似乎確定是犯下了謀殺罪。可是，迄今為止，還沒有發現約琴夫先生的屍體。當然，也可以作這樣的推測，是兇手使用了巧妙的方法把被害者的屍體藏匿在一個十分隱密的地方或是毀屍滅跡了，但我想在這裡問一問大家，要是事實證明那位約瑟夫先生現在還活著，甚至出現在這法庭上的話，那麼大家是否還會認為我的委託人是殺害約瑟夫先生的兇手？」

陪審席和旁聽席上發出幾聲竊笑，似乎在譏諷這位遠近馳名

的大律師竟會提出這麼一個缺乏法律常識的問題來。

法官看著律師說道：「請你說吧，你想要表達的是什麼意思？」

「我所要表達的就是這個意思。」律師邊說邊走出法庭和旁聽席之間的矮欄，快步走到陪審席旁邊的那扇側門前面，用整座廳裡都能聽清的聲音說道：「現在，就請大家看吧！」

說著，一下拉開了那扇門……

所有的陪審員和旁聽者的目光都轉向那扇側門，但被拉開的門裡空空如也，沒有任何人影，當然更沒看見那位約瑟夫先生……

律師輕輕地關上側門，走回律師席中，慢條斯理地說道：「請大家別以為我剛才的那個舉動是對法庭和公眾的戲弄。我只是想向大家證明一個事實：即使公訴方面提出了許多所謂的『證據』，但迄今為止，在這法庭上的各位女士、先生，包括各位尊敬的陪審員和檢察官在內，誰都無法肯定那位所謂的『被害人』確實已經不在人間了。是的，約瑟夫先生並沒有在那扇門口出現，這只是我在合眾國法律許可範圍之內所採用的一個即興的心理測驗方法。從剛才整個法庭上的所有人目光都轉向那道門口的情況來看，說明了大家都在期望著約瑟夫先生會在那裡出現，同時也證明在場的每個人的內心深處，對約瑟夫到底是否已經不在人間仍存在著懷疑……」

說到這裡，他頓住了片刻，把聲音更提高了些，並且借助著

大幅度揮動的手勢來加重著氣：「所以，我要大聲說：在坐這12位公正而又明智的陪審員難道憑著這些連你們自己也存在有疑慮的『證據』就能裁定我的委託人是『殺害』約瑟夫先生的兇手嗎？」

霎時間，法庭上秩序大亂，不少旁聽者交頭接耳，連連稱妙，新聞記者競相奔往公用電話亭，給報社的主筆報告審判情況，預言律師的絕妙辯護又可能使被告保羅獲得開釋。

當最後一位排著隊打電話的記者掛斷電話回進審判廳裡時，他和他的同行們聽到了陪審團對這案件的裁決，卻是和他們的估計大相逕庭的：陪審團認為被告保羅有罪！

這一認定又是根據什麼呢？

85　火災之謎

牛頓吹熄蠟燭，拉起窗簾，刺眼的陽光射了進來，照在桌上那些未經整理的原稿和書上，熱衷於研究工作時，牛頓總是把書本和雜物放得亂七八糟的，這也是牛頓最壞的習慣。

「啊！今天是星期天。」

　　牛頓想到該去教堂一趟，先到浴室洗把臉，忽然靈感來了，想要在論文上寫下所感，臉尚未擦乾，就飛也似地跑到桌邊，臉上的水珠，還不斷地往下滴。他拿起鋼筆，直接把剛才的靈感寫下來。

　　「啊！」

　　如此這般神速，對自己神助似的構想覺得很滿意，直到這時他才覺得臉上濕漉漉的，也分不出是興奮的汗珠，還是未擦乾的水滴。擦乾臉，整裝完畢，匆忙趕到教堂，彌撒已近尾聲，無所事事，本來想回家，可是和煦的陽光吸引著他，忽然興起散步的念頭，他在街頭徘徊了一個小時，才走回家。

　　一進門就一股烤焦的味道撲鼻而來，書房已被燒掉大半了，僕人及時發現，把火撲滅，才沒有波及其他房間。

　　「啊！是什麼東西引起火災的？」牛頓進門就追問僕人。

　　「我也搞不清，當時只覺得窗口陣陣的濃煙，接著就有火苗冒出，我才意識到火災，你出門的時候，有沒有吹熄蠟燭？」僕人問道。

　　因為他知道每當牛頓熱衷研究工作時，其他一些瑣碎事物，他是絕不會注意的。

　　「我，我記得很清楚，我是先把蠟燭吹熄，然後洗臉的，在洗臉時，我還回到桌上在原稿中寫了一段話，當時還沒有半點燒起來的痕跡，這些我都記得很清楚。」

　　「你桌上有沒有作實驗用的放大鏡？凸透鏡受到陽光照射

時，光線集中在一點，太久的話，也會造成火種，引起火災的，
是不是？」

　　僕人分析著，牛頓的僕人對科學也頗有概念，牛頓仔細觀察
被燒得面目全非的桌子，但是沒有凸透鏡的殘骸。在燒燬的書籍
與原稿中，有一塊長20公分、寬10公分的玻璃板，過去他曾在5
年前出版了一本書叫做《Princopa》，而這塊完好如初的玻璃板
隔在此書和原稿之間，恰似一座小橋梁。

　　「主人，你看，這兒有一塊玻璃板，也有可能受到光熱的影
響，而引起火災。」

　　「不！這只是一塊普通的玻璃，縱使受到日光的照射，也絕
對不會產生焦點，引起火災。」

　　牛頓一面回答，一面仔細觀察，想找尋引起火災的蛛絲馬
跡。

　　「說不定，是有些妒忌我研究成果的壞傢伙，故意在窗口放
的火。」

　　由於找不出失火原因，牛頓有種被害的感覺，可是僕人為了
證明牛頓的假說不成立，強調說，當時他在庭院工作，未曾發現
有可疑分子入侵，假使有人進入窗口，他在庭院，也絕對逃不過
他的眼睛。

　　可是，就在2年後的一個早晨，洗臉時，牛頓忽然覺得空虛
的頭腦裡，有一道曙光射進的感覺。

　　「對了，那個大火的星期天早上，我也洗過臉，而且就在那

時靈感突然來臨,唉!像這類單純的事情,怎麼當時就想不通呢?」

起火的原因,突然得以證明,同時他的神經質也跟著煙消雲散。

牛頓對失火原因到底下了什麼結論呢?

86 議論工資

三位教師在午休時閒談,他們談論自己每月的工資,各自說了下面這番話。

邱奔:「我每月賺6000法郎,比皮埃爾少2000法郎,比馬爾健多1000法郎。」

皮埃爾:「我賺的不是最少的,我和馬爾健間的工資差為3000法郎,馬爾健每月賺9000法郎。」

馬爾健:「我賺的比邱奔少,邱奔每月的工資是7000法郎,皮埃爾比邱奔多賺3000法郎。」

如果每人都說了兩句真話和一句假話,

那麼他們三人的工資各是多少?

盲人的槍法

一位著名的大音樂家住在維也納郊外時，常到他的一位盲人好友家中彈鋼琴。

這天傍晚，他倆一個彈，一個欣賞。

突然二樓傳來響聲，盲人驚叫起來：「哎呀，樓上有小偷！」

盲人立即取出防身手槍，知道二樓沒有燈光，對盲人比較有利，就摸上樓去。音樂家拿了根鐵條緊跟著。

推開房門，房間裡靜得出奇，四週一片漆黑。小偷躲在哪裡呢？氣氛緊張極了，叫人透不過氣來。

突然傳來一聲槍響，隨後便聽到有人「撲通」倒在地上。

音樂家急忙點燈一看，只見大座鐘台前躺著一個人，正捂緊腹部，發出微弱的呻吟。銀箱中的金錢撒了一地……警察來了，抬走了小偷。

在沒有任何聲響的情況下，盲人是怎麼擊中小偷的呢？

88 甲板的槍聲

　　「野狼號」遊艇在風暴中東搖西晃，顛簸前行。

　　風暴暫息時，一號甲板傳來一聲槍響。犯罪學家凱維爾教授扔下那本他一直未能讀進去的偵探小說，幾個箭步就衝上了升降口扶梯。在扶梯盡頭拐彎處，他看到維奇正俯身望著那個當場亡命人的屍體。

　　就在此刻，天穹綻裂，電閃夾著雷鳴，彷彿蒼天在發出食屍鬼似的獰笑。

　　死者頭部有火藥燒傷。

　　傑森船長和那位犯罪學家馬上展開了調查，以弄清事發時艇上每位乘客的所在位置。

　　調查工作首先從離屍體被發現地點最近的乘客們開始。

　　第一個被詢問的是尼古拉・凱恩，他說聽到槍聲時，他在艙室裡正好要寫完一封信。

　　「我可以過目嗎？」船長問道。

　　凱維爾從船長的肩上望去，看到信箋上爬滿了清晰的蠅頭小字。很顯然，信是寫給一位女士的。

　　下一個艙室的乘客是米爾斯小姐。

「我很緊張不安。」她回答說，由於被大風暴嚇壞了，大約在槍響一刻，她躲進了對面未婚夫的臥艙。後者證實了她的陳述，並解釋說，他倆之所以未衝上過道，是因為擔心這麼晚同時露面的話，也許會有損於他倆的名譽。凱維爾注意到米爾斯小姐的睡衣上有塊深紅色的斑跡。

經過調查，其餘乘客和船員所在的位置都令人無懈可擊。

船長懷疑的對象究竟是誰？為什麼？

89 話中有話

戴維小姐打開了電視機，播音員正在播報一則消息：「今天下午7點左右，在花園街，一名79歲的老人在遭搶劫後被槍殺。據目擊者說，兇手身穿綠色西裝。請知情者盡速與警察局聯繫。」

花園街正好是戴維小姐住的這條街。正當她感到非常害怕時，陽台上的門口突然出現了一個35歲左右的男子，身穿綠色西裝，衣服上還帶有血跡。嚇得戴維臉部都發白了。

突然有人敲門。那人用槍頂著戴維的背，命令說：「就說妳

已經睡著了，不能讓他進來不方便會客。」

「誰呀？」戴維小姐問道。

「維特曼警官。戴維小姐，妳沒事吧？」

「是的，」她答道。停了一會兒，又用稍大的聲音說：「我哥也在問你好呢，警官！」

「謝謝，晚安。」不一會兒，巡邏車開走了。

「幹得不錯，太妙了。」那人高興地大口喝起酒來。

突然，從陽台上的門裡一下子衝進來許多警察。沒等那人反應過來，就給他戴上了手銬。

戴維小姐是如何通知警方的？

90 珠寶失竊

某市一個大型珠寶展覽會上，人山人海。

突然，一個男子迅速走到裝有一顆價值連城的鑽石的玻璃櫃前，拿起錘子一敲，玻璃「嘩啦」一聲破裂開來，男子偷了鑽石，乘亂逃走。

警方趕到現場，珠寶商哭訴道：「櫃子是用防盜公司製造的

特別防盜玻璃做成的，別說錘子，就是子彈打上去也不會破裂呀！」

經過調查，認定那些碎玻璃的確實是防盜玻璃。警方百思不得其解，於是向名偵探萊根斯請教。萊根斯略加思索，便根據防盜玻璃的特性，指出了誰是罪犯。

你知道罪犯是誰嗎？為什麼？

91　失蹤的自行車

某人騎著一輛自行車路過一間公共廁所，他停下來，用環形鎖鎖好自行車的前輪便進了廁所。

附近周圍只有幾個男孩在玩。幾分鐘後，此人從廁所出來，發現自行車不見了。他肯定是那幾個男孩中的某一個人偷走了自行車。於是他四處尋找，最後在幾里路外的地方終於找到了，可是奇怪的是，自行車前輪上的環形鎖依然鎖著。那男孩顯然不可能把自行車扛到那麼遠的地方。

他究竟是用什麼方法做到的呢？

92 九朵玫瑰

　　克魯斯租賃的房間只有一扇窗和一扇門，而且都在裡面鎖上了。警察們小心翼翼地弄開門，進入房間，只見克魯斯倒在床上，中彈身亡。

　　警官打電話給貝利探長，向他報告了情況：「今天早上第103街地鐵車站賣花的小販打電話報警，說克魯斯在每個星期五晚上都會到他那裡買九朵粉紅色的玫瑰花，已經10個年了，從未間斷過，可是這兩個星期他都沒去。那小販有點擔心，就打了電話給我們。初步看來，克魯斯像是先鎖上了門和窗，然後坐在床上向自己開了槍。他向自己的右側倒下，手槍掉到了地毯上。開門的鑰匙則在他的背心口袋裡。」

　　「他買的那些玫瑰怎麼樣了？」探長問。

　　「它們都裝在一個花瓶裡，花瓶放在狹窄的窗台上，花都枯萎凋謝了。另外，根據我們的分析，克魯斯死了至少已有8天了。」

　　「整個地板都鋪了地毯嗎？」

　　「是的，一直鋪到了離牆腳一英吋的地方。」警官回答。

　　「在地板，窗台或者地毯上有沒有發現血跡？」

「只有一點灰塵，沒有別的東西。只有床上有血跡。」

「你最好派人檢查一下地毯上的血跡。」貝利說道：「有人配了一副克魯斯房間的鑰匙，他開門進去，開槍打死了正站在窗邊的克魯斯，然後，兇手打掃清洗了所有的血跡，再把屍體挪到床上，使人看上去像是自殺。」

貝利探長為什麼如此推斷呢？

93　深海探案

在太平洋某處海底深40公尺的地方，有一個日本的水生動物研究所，所裡有主任高森和三個助手清江、島根、江山。那裡的水壓相當於五個大氣壓。

某天中午，三個助手穿上潛水衣，分頭到海裡去工作。下午1點50分左右，陸地上的武滕來拜訪，一進門就看到高森滿身是血地躺在地上，已經死去。

警察到現場調查，發現高森是被人槍殺的，作案時間大約是在1點左右。據分析兇手就是這三個助手其中之一，但三個助手都說自己約12點40分就離開了。

　　清江說：「我離開後大約游了15分鐘，來到一艘沉船附近，觀察一群海豚。」

　　島根說：「我和往常一樣到離這裡10分鐘左右路程的海底火山那裡去了。回來時在1點左右，看見清江在沉船旁邊。」

　　江山說：「我離開研究所後，就游上陸地，到地面時大約12點55分。當時增川小姐在陸地辦公室裡，我們一直在聊天。」

　　增川小姐也證明江山1點鐘左右確實在辦公室裡。

　　聽了三個助手的話，警察便說：「你們有人說謊！」

　　誰是說謊者？究竟是誰槍殺了高森，為什麼？

94 嬰兒的眼淚

　　警局刑事科不久前接到匿名報案，有個代號為「飛狼」的罪犯，近日準備將一批嬰兒賣往閩粵交界的偏僻山村。

　　火車站出口處一輛開往廣州的自強號即將發車。一位俏麗的少婦，懷抱著正在哭啼的嬰兒，正隨著緩緩流動的人群走近驗票口。

　　「這孩子怎麼啦？生病了？」偽裝成車站服務員的女刑警

「關切」地問。

俏麗少婦幽怨地一瞥，歎道：「唉，這孩子剛滿月，我們夫妻倆忙得沒時間照顧她，結果我家這千金受了涼，得了感冒，真是讓人擔心。」

她邊說邊給孩子擦眼淚。

女刑警上前摸了摸女嬰的頭，果然很燙手：「大嫂，妳這千金多大了？」

「到今天才一個月又三天，唉！」俏麗少婦又是一歎。

「真的？」女刑警的眼裡射出冷光，「我是警察的，請跟我走一趟！」

在偵訊室，換上警服的女刑警面對又哭又鬧的少婦，說出了拘捕她的原因。

你知道是什麼原因嗎？

95 鬱金香與珍珠

一天中午過後，私人偵探薩姆遜應推理小說作家霍爾曼的邀請，來到阿姆斯特丹郊外的一棟住宅。令人吃驚的是，霍爾曼正

在送停在門前的一輛要發動的警察巡邏車。

「先生，到底出了什麼事？」

「喂，薩姆遜先生，你來晚了一步。刑警勘察了現場剛走。本想讓你這位名偵探也一同來勘查一下的。」

「勘查什麼現場？」

「竊賊闖空門。詳細情況請進來談吧。」

霍爾曼把薩姆遜偵探請進客廳後，馬上介紹了事情的經過。

「昨天早晨，一個親戚家發生了不幸，我和妻子便一道出門了。今天下午，我自己先回家，一進門發現屋裡亂七八糟的。肯定是家裡沒人時進來了小偷，而且是從那個窗戶進來的。」霍爾曼指著面向院子的窗戶。只見那扇窗戶的玻璃被用玻璃刀割開一個圓圓的洞。罪犯是把手伸進來把鎖打開進來的。

「那麼，什麼東西被盜了？」

「沒什麼貴重物品，是照相機及妻子的寶石之類。除珍珠項鍊外都是些仿冒品。哈哈哈……」

「現場勘查中，刑警們發現了什麼有力的證據沒有？」

「沒有，空手而歸。罪犯連一個指紋也沒留下，一定是個慣竊做的。要說證據，只有珍珠項鍊上的珍珠有六顆被丟在院子裡了。」

「是被盜的那個珍珠項鍊上的珍珠嗎？」

「是的。那條項鍊的線本來是斷的。可能是罪犯裝進衣服口袋裡，而口袋有洞掉出來的吧。」

霍爾曼帶薩姆遜來到正值夕陽照射的院子裡。院子的花壇裡正開著紅、白、黃各種顏色的鬱金香。

「喂！先生，這花中間也落了一顆珍珠。」薩姆遜發現一株黃色花的花瓣中間有一顆白色珍珠。

「哪個、哪個……」霍爾曼也湊過來看那朵花。

「看來這是勘查人員的遺漏啊。」

「你知道這花是什麼時候開的嗎？」

「大概是前天。黃色鬱金香總是最先開花，我記得很清楚。」霍爾曼答著，並小心翼翼地從花瓣中間輕輕地把珍珠取出。

這天晚上，霍爾曼親手做菜。兩人正吃著雞素燒時，刑警來了電話，並且把搜查情況通報給霍爾曼，說是已經抓到了兩名嫌疑犯，目前正在審訊。

兩個嫌疑犯中一個是叫漢斯的青年。昨天中午過後，附近的孩子們看見他從霍爾曼家的院子裡出來。另一個是叫法爾克的男子。他昨天夜裡10點鐘左右偷偷地去窺視現場，被偶然路過的巡邏警察發現。

「這兩個人中肯定有一個是罪犯。但作案時間是白天還是夜裡，還沒有拿到可靠的證據。兩個人都有目擊時間以外不在作案現場的證明。所以，肯定是他們其中一個那時溜進去作案的。」刑警在電話裡說。

薩姆遜從霍爾曼那兒聽了這番話以後，便果斷地說：「如果

這樣。答案就簡單嘍！罪犯就是XXX了。先生，如果懷疑我說的不對，請來看看花園中的鬱金香吧。」

感到吃驚的霍爾曼立即拿起手電筒半信半疑地來到院子裡查看。因院子裡燈泡壞了，所以，花園那兒很黑。

霍爾曼查看後，返回屋裡笑瞇瞇地說：「的確，你的推理是對的，真不愧是名偵探啊。我馬上告訴那位刑警，聽說他喜歡讀我寫的書，這樣也好保全我這個推理作家的面子嘛。」

薩姆遜所認定的罪犯是哪一個？

96 骨灰盒裡的鑽石

1990年5月10日上午9點30分。

豪華的「冰山」號大型遊艇正在河上逆流而上，突然身穿喪服的夏爾太太急匆匆地找到船長說：「糟了，我帶的一個骨灰盒不見了！」

船長聽了夏爾太太的話，不以為然，他笑著對她說：「太太，別著急！好好想想看，骨灰盒恐怕是沒有人會偷的吧！」

「不不！」夏爾太太額頭冒汗，急忙解釋：「它裡邊不僅有

我父親的骨灰，而且還有三顆價值三萬馬克的鑽石。」

二次大戰前，夏爾太太的父親科倫教授應加拿大多倫多大學的聘請，前去任教。後來戰爭爆發了，他出於對希特勒法西斯政權的不滿就留在加拿大。光陰荏苒一晃就是幾十年。

開始他隻身在外，後來他的大女兒夏爾太太去加拿大照料他的生活。這一年春天科倫教授突然得了重病臥床不起，彌留之際，他囑咐女兒務必把他的骨灰帶回德國，並把自己多年的積蓄換成鑽石分贈給在德國的三個女兒。

夏爾太太無比懊惱地對船長說：「正因為這樣我才一直把骨灰盒帶在身邊。我認為骨灰盒總不會有人偷的，沒想到我人還沒回到故鄉，三個妹妹還未見到父親的骨灰，今天卻……」

船長聽罷原委立即對遊艇上所有進過夏爾太太艙房的人進行調查，並記錄了如下情況：

夏爾太太的女性友人弗路絲：

9點左右進艙和夏爾太太聊天；

9點5分因服務員安娜來整理艙房，兩人到甲板上閒聊。

夏爾太太本人：9點10分回艙房取照相機，發現服務員安娜正在翻動她的床頭櫃。夏爾太太憤怒地斥責她幾句。兩個人爭吵了10分鐘，直到9點20分；9點25分，女性友人弗路絲又進艙房邀請夏爾太太去甲板上觀賞兩岸風光，夏爾太太因情緒不佳，沒有答應。

一直到了9點30分服務員離開後，夏爾太太發現骨灰盒已不

翼而飛……

　　如果假設夏爾太太陳述的事實是可信的，那麼盜賊肯定是安娜與弗路絲兩個人中間的一個，但是無法肯定是誰。

　　正在為難之際有個船員向船長報告說：

　　「我隱約地看見在船尾的波浪中有一只紫紅色的小木盒在上下顛簸。」

　　船長趕到船尾一看，果然如船員所說。於是他當機立斷，下令返航尋找。此時是10點30分。

　　到11點45分終於追上了那正在江面上順流而漂的小木盒。並立即把它撈了上來。

　　經夏爾太太辨認，這個小木盒正是她父親的骨灰盒，可是骨灰盒中的3顆鑽石卻不見了。

　　這時，船長拿出筆記本，仔細地分析剛剛記錄下來的情況，終於斷定撬開骨灰盒竊取了鑽石然後將骨灰盒拋下河的人。

　　破案的結果，與船長得出的結論是一致的。你知道這些鑽石是誰偷的嗎？

97 一尊青銅像

　　張三和李四是同事。一天，兩人扭打著到了警局。

　　張三對警官說：「昨天晚上，家裡的燈都熄了，我突然聽到扭打聲。於是，跳下床出去看個究竟，正撞上一個人從我女兒的房間裡跑出來，竄下樓去了。我跟在後面猛追，當那人跑到街口時，我藉著路燈看清他是李四。他跑了大約50公尺遠，扔掉了一個什麼東西。那東西在路面彈了幾下後掉進了排水溝，在黑暗中撞擊出一串火花。我沒追上他，回到家一看，女兒被鈍器擊中，倒在地上。」

　　警方按照張三說的地點，找到了一尊青銅像，青銅像底部沾的血跡和頭髮是張三女兒的，而且青銅像上有李四的指紋。

　　李四辯解說：「指紋可能是我前幾天在張三家玩時留下的。」

　　警官聽了他們兩人的敘述和現場所見，沉思片刻，對著張三說：「你在誣陷李四。」

　　為什麼警方這麼說？

98　浴缸斷魂

　　某天夜晚，李大剛接到他姐姐打來的電話，說有要緊事情讓他馬上到她家去。原來他姐姐碰到一件棘手的事情。她的朋友麗麗今晚有事住在她家裡，可是麗麗睡覺前洗澡時，突然心臟病發作，死在浴缸裡。李大剛姐姐怕警方引起麻煩，因此要求李大剛把麗麗送回她住的別墅浴室裡。

　　李大剛把麗麗送到她家別墅時，天色已亮。幸好別墅坐落在森林邊緣，沒有人發現。李大剛悄悄地把麗麗放到浴缸裡，打開熱水器，讓浴缸放滿溫水。接著他把麗麗的衣服掛在衣架上，把手提包和高跟鞋放到適當的位置，隨後便悄悄地離開了別墅。

　　當天下午3點左右，麗麗的屍體被同事發現了，很快地報了警。法醫檢查後說：「死因是心臟病，自然死亡。」

　　正在現場調查的探長忙問：「是什麼時候死亡的？」

　　法醫說：「更詳細情況需要解剖屍體才能斷定，初步推測大約是在晚上10點到12點。」

　　探長沉思片刻後說：「這不是第一現場。」

　　李大剛到底疏忽了什麼

　　讓探長發現事有蹊蹺呢？

99 遺產在哪裡

某一天，一位年輕的婦女慕名來找律師。

她對律師說了這樣一件事：「我伯父單身一人，他的財產約有10萬元，保存在銀行的金庫裡。他把鑰匙留給我，並留下遺囑，死後將遺產留給我。上個月，我伯父病故，我到銀行去領取遺產，金庫中只放著一個信封。」

說著，她從手提包中拿出那個信封。

這是一個極為普通的信封。上面貼著兩枚陳舊的郵票，沒有收信人的姓名、地址。

律師把信封拿到窗前明亮處對著光線照看，一無所獲。律師沉思片刻，問道：「你伯父有什麼特別的嗜好或古怪的性格嗎？」

「我不太瞭解，只記得伯父他喜歡讀推理小說。」

「原來如此，小姐，請放心，你的遺產安然無恙。」律師笑著說。

10萬元的遺產在哪裡呢？

100 毒蛇咬人事件

　　一個深秋的晚上，一位婦人到警察局報案：「我的弟弟不見了。他昨天上山砍柴到現在還沒有回來。」

　　中午，警察找到他弟弟的屍體，身上有一個腹蛇的咬痕，在絲襪的上面，這的確是這種蛇的咬人方式，經法醫鑑定，那人身上有殘餘的毒蛇毒液，於是警察確定是毒蛇咬人致死。

　　回到警局，局長說這一定是謀殺，

　　到底是怎麼回事？

101 祕道開關

　　王曉剛送畫到許先生的公寓，他驚訝地發現大門是開著的，就在他走進大廳時，突然聽見由寢室裡傳來陣陣痛苦地呻吟聲，

他闖入室內一看，不由得大吃一驚，原來有一個警察負傷倒在地上，環顧四周卻沒有發現許先生的蹤影。

看到這種景象，王曉剛手足無措地站在那兒，負傷的警察指著床底，忍痛發出微弱的聲音：「祕道……逃……走了……」

王曉剛發現有一塊板子，大概人就是從這兒逃走的吧。

「掀板開關……米勒……」警察說到這兒就斷氣了。

王曉剛鑽到床底，想要掀開板子，但是使盡力氣，就是打不開。

「開關……米勒……他是否說開關設在米勒那幅畫的後面？」

這幅米勒的《播種者》複製品是王曉剛上次送來的；他走到鋼琴旁，把圖畫拿下來，看著粉刷雪白的牆壁，左看右看，就是找不到開關。

好勝心強的王曉剛，為了尋找祕密地道的開關，根本就忘了通知警察這件事。

「祕道的開關，究竟是裝在哪兒呢？」

在他焦慮、煩躁的時候，他突然靈機一動：「啊哈！原來就是在這裡。」

這個祕密地道，直通後巷的下水道，兇手大概是順著下水道逃得無影無蹤的。

16歲的王曉剛，到底是在哪裡找到了祕道的開關呢？

被殺寫成自殺的文章

　　洪歷是一位業餘偵探迷，平時酷愛閱讀各國的偵探小說，對福爾摩斯大偵探更是崇拜得五體投地。

　　有一次他在某本雜誌上找到一篇介紹福爾摩斯偵探事跡的文章，作者是這麼寫的：

　　福爾摩斯：「奇怪，門內側的鑰匙孔，插了把鑰匙，米力發現屍體時，有沒有用手去摸過這把鑰匙？」

　　米力：「不，我沒有摸，門本來是鎖著的，打不開，所以我是從窗口爬進來的。」

　　福爾摩斯：「好，那我們趕快驗查指紋。」

　　福爾摩斯就在插進的鑰匙上撒下了一些白粉，用放大鏡來觀察。

　　福爾摩斯：「啊！鑰匙的手把上，表面和背面都可以清晰看到漩渦型的指紋，好了，這可以和被害者的指紋比對了。」

　　福爾摩斯用放大鏡來觀察躺在床鋪上女屍右手的指紋。

　　福爾摩斯：「啊！鑰匙上的指紋與女屍拇指與食指的指紋完全相同。」

　　米力：「這麼說被害者是自己把門鎖上自殺的？！」

福爾摩斯：「正是這種情形，像這種案件，實在是用不著我這個名偵探來偵破。」

洪歷閱讀了這篇文章後，很生氣地認為，這位大名鼎鼎世界唯一權威的偵探福爾摩斯會用如此錯誤的證據來判斷這件案子，我相信他絕對不會這樣的。

究竟這篇文章誤判了什麼地方呢？

103 殺手的失誤

印刷大亨李玉黎發現妻子的姦情後，立即與律師商量，欲根據當地法律通姦受害人有利的規定，請律師擬份剝奪妻子分割財產權的離婚協議及起訴狀。

李妻得知消息後，立即與情夫密謀，決定請殺手製造一場自殺案件，並偽造遺書將全部財產交由妻子處理。

密謀既定，李妻偷取了留有李玉黎手跡的空白信箋，囑咐殺手在殺死李玉黎後，用該辦公室的打字機打印遺囑。

殺手受雇後，趁李玉黎午休時，在李玉黎的辦公室用手槍，貼著他的左側太陽穴開槍打死了李玉黎。然後將手槍放在李玉黎

慣用的右手中，偽造李玉黎自殺的假象。接著戴上橡膠手套用打字機打出了一份遺囑。

李玉黎自殺死亡消息傳出後，律師懷疑有詐，即請警方勘查。李妻雖再三阻攔，但警方仍強行勘查了現場，並認定李玉黎是被他人謀殺的。李妻與情夫及殺手仔細回憶了謀殺的每一個細節，依然自認為找不到什麼破綻。

直到李妻被警方拘捕後，警方才告訴了她所留下的破綻。

殺手的失誤究竟在哪裡呢？

104 奇怪的觸電死亡

李社長的興趣與眾不同，特別喜歡在自家的客廳裡擺放著各式各樣的魚缸，每個魚缸內皆養著不同品種的熱帶魚。

一天夜裡，趁社長夫婦外出旅行之際，一個小偷溜了進去，為了預防警報響起，小偷入室之前先割斷了電線。

然而，運氣不佳，被獨自看家的社長兒子發現，小偷便用匕首殺死了社長的兒子，但畢竟是在黑暗中搏鬥，不小心將大型養熱帶魚的魚缸撞翻，掉在地板上摔碎了。

就在這一瞬間小偷也摔倒在地，慌忙起身爬起來時，突然「啊！」的慘叫一聲，全身抽搐當場死亡。

二人的屍體第二天被來這家上班的傭人發現。警察驗屍結果，斷定小偷的死因為觸電死亡。

「怎麼會有這種怪事呢？」刑警們驚訝著。

電線被割斷了，室內完全是停電狀態。魚缸裡的恆溫計也停了電，並且現場又無攜帶式發電機和蓄電池。判斷再出錯也不應該觸電。

當刑警們迷惑不解的時候，正好李社長旅行歸回，一看現場，就指著濕漉漉的躺在地上死去的那條奇形怪狀的大魚說：「觸電死的原因就是它。」

為什麼觸電死亡的原因是隻魚？

105　聰明反被聰明誤

李姓警察剛來走訪調查時，正碰上一個相貌兇惡的傢伙從一家庭院後門溜了出來。

「喂，你等一下。」

　　因其行為可疑，當他被叫了一聲，愣了一下便站住了。

　　「你是小偷？」

　　「豈有此理，我是這家的主人。」

　　那傢伙回答時，一隻長毛狗從門裡跑了出來，並跟在那傢伙的腳後嬉鬧。

　　「這隻『妹妹』是我家的看門狗，所以，你該弄清楚我不是可疑的人了吧。」

　　說著，那傢伙撫摸著小狗的頭，小狗向警察表示出敵意，汪汪地叫了起來。

　　「妹妹，不要叫！」

　　那傢伙命令後，小狗變乖了，牠突然跑到附近的電燈桿子下面，抬起後腿小便起來。

　　李姓警察雖然覺得那傢伙的回答找不出什麼疑問，但當他剛離開幾步，他的第六感像意識到了什麼似的。

　　「喂，你就是個小偷。」馬上過去，立刻將那傢伙逮捕。

　　是什麼證據讓李姓警員識破了那傢伙的真面目？

106 看不見的開槍者

在公寓的二樓房間，突然傳出一聲槍響。

吃驚的管理員趕去看時發現門鎖著，無法打開，使用了備用鑰匙進屋後一看，一個女人躺在床上，頭部中彈而死。

凶器手槍被用繩子固定在床頭上，但不知為何扳機上綁著幾公分長的釣魚線。被害人是在服用了安眠藥熟睡時被槍殺的。

後來雖然抓獲了罪犯，但奇怪的是，手槍發射時，該名罪犯在距離現場約五公里處。

兇手到底是用什麼手段開槍的？

107 食兔中毒案

喬·傑森在家裡舉辦了一個烤肉晚餐聚會，同事雷特帶來了一隻活兔子，喬·傑森非常高興，當場宰殺，整隻烤起來，客人

看了都覺得很可怕，沒人敢吃。

喬·傑森一個人狼吞虎嚥地吃了一頓，但幾小時後，他卻突然死去。

警察調查的結果查明了是阿托品中毒致死，阿托品是茄科植物中所含的毒素，而贈送兔子的雷特則成為了嫌疑對象。

「我送的是隻活兔子！是喬·傑森親自殺掉並烹煮的！我不是兇手！」雷特辯解說自己是無辜的。

實際上他就是真正的罪犯，為什麼呢？

108 致命的一滑

一條崎嶇的山路上發生了一起交通事故。馬科爾博士和警察趕到現場，兩個司機受到了盤問。其中一個很年輕，寬寬的肩膀，一身晚禮服一塵不染，只是褲腳和鞋子被爛泥弄髒了。

他說：「我當時正帶瓊去參加一個舞會，另一輛車穿過了馬路中心線，把我逼到了一邊，今天早上下了雨，路面很滑，我的車沒剎住，撞到了路邊的樹上。幸運的是我沒受傷，可是瓊卻暈了過去。我把她抱了起來，可就在我抱著她經過那邊陡谷時，我

滑了一下，她從我懷裡跌了下去。這——這太可怕了！」

「我沒穿過中心線，」另一個司機堅持爭辯說：「我聽見他的車撞到了欄杆，我趕緊煞車並回頭趕去幫忙。」

「你看見了什麼？」馬科爾問。

「他正抱著那個年輕的小姐，」另一個司機說：「當他走到那邊時，他滑了一下，人跪了下去，那個姑娘也一聲不吭地跌了出去。」

馬科爾檢查了出事的地方，亂草、碎石和爛泥使得查尋腳印的工作十分困難。站在那位年輕司機說他滑倒的地方，馬科爾看到了百尺深的陡谷下那女孩的屍體。

他回到警察那兒，說道：「我得以謀殺罪逮捕這兩個人。」

為什麼？

109 怪異的聖誕老人

在小雪紛飛的聖誕夜，燈火通明的大街，突然傳來警報鈴聲。

聲音來自不遠處的暗巷裡，一個男子倒在一棟舊大樓的倉庫前，腹部中刀死亡，被路過的人發現。

這麼寒冷的夜晚，這位男子為什麼穿著如此單薄？難道在慢跑？

打開倉庫門之後，又發現了另一位男子的屍體。這位躺在倉庫內的死者是身穿制服的守衛，同樣是腹部被刺中一刀，倒臥在警鈴牆壁旁邊，現場滅火器已經損壞，白色的滅火劑飛散一地。

警方立即在附近拉起緊急警戒線，過濾可疑人物。

一位刑警發現混在人群中的一位聖誕老公公，好像酒醉似的蹣跚而行。刑警叫住他，立即取下他的紅帽子、白鬍鬚。

「你就是犯人！頭髮上的白色滅火劑就是證據。」

為何刑警只看見聖誕老公公蹣跚而行

的背影，就知道他是犯人呢？

110 雞蛋裡的針

某日，大偵探布朗在一間酒吧裡喝酒，突然聽見有一桌發生了爭吵，隨後有一個人站起來要表演吞雞蛋，可能純粹是酒後打賭引起的，大家不停地激他，他也只好硬著頭皮上了，但是他不知道其中有一個人想藉機殺他。

只見那個人打開第一顆雞蛋，仰起頭「咕嚕」一下猛吞，接

著又吞了兩顆。全場響起了喝彩聲，布朗也看得津津有味。

當他吞進第四顆雞蛋時，突然臉色一變，然後嘩嘩吐血，話也說不出來，在場的人都大吃一驚，布朗馬上叫了救護車，將他送到了醫院。

他走後布朗展開了調查，發現第四個蛋裡有一枚兩頭尖尖的鋼針。

所有的雞蛋都是由一個叫毛三的人提供的，於是布朗找到了他，但是他否認犯案，於是布朗把他使用的手法說了出來！

毛三是如何將針不留痕跡的穿進雞蛋中呢？

悲劇故事

這是發生在大海上的一個悲劇故事。

1988年，在法國海濱一座小城裡，學生們都放暑假了。

年輕的歷史老師米契爾查到一份資料：離他們不遠的一座小島上藏著一批珍寶，是第二次世界大戰期間德軍留下的。

於是，他約了體育老師斯科特一塊兒去尋寶，他們準備了一艘帆船，帶了一些水和乾糧就出發了。他們本以為路途不遠，一

兩天就能回來。不料，他們在海上迷失了方向，又遇上風暴，在海上漂流了5天後，乾糧吃光，水也喝得只剩下半壺了，而這半壺水被斯科特抱著，不讓米契爾喝一口。

米契爾實在渴急了，央求道：「給我喝點兒水吧！」

「不行！」斯科特用力一推，將他推倒在甲板上，他自己舉起水壺，連喝了幾口。

米契爾驚恐地看著斯科特，雖然內心很害怕，但他只覺得嗓子快要冒煙了，便又哀求道：「斯科特，給我喝點兒水吧，一口就行！」

斯科特高大結實，此刻，他全力護著水壺。忽然，一個浪頭打來，斯科特一個踉蹌，雙手一鬆，水壺甩到了米契爾眼前。

米契爾身手抓住，剛要喝，斯科特衝上來，一把搶住水壺，朝米契爾狠狠一拳。米契爾躲避不及，重重地倒了下去，但水壺仍牢牢地握在手中。斯科特撲上來，朝他的腦門上又是一拳，米契爾兩腳一挺，水壺咕嚕嚕滾進了船艙……

兩天後，正在海上搜索的警察巡邏艇發現了他們的帆船，斯科特趕緊划動雙槳，向巡邏艇靠攏。

斯科特蹣跚著鑽進船艙，隨手摘下軟簷帽擦擦額頭上的汗，露出被曬得滿是斑點的禿腦門。率隊搜尋他們的探長德里克，一直注視著斯科特的一舉一動。他遞給斯科特一杯水。斯科特一飲而盡，然後抹抹嘴巴，開始講述他遭到的不幸，承認他因失手打死了米契爾。

德裡克跳上帆船，仔細查看了米契爾的屍體，向斯科特問道：「你們真的斷水5天了嗎？你是因為阻止米契爾喝海水而失手將他打死的嗎？」

斯科特說：「是啊，都怪我啊！」

德里克審視著斯科特，堅定地說：「你在說謊！」

這一句話，將斯科特嚇呆了，他癱在甲板上，好半天站不起來。

究竟破綻在哪裡呢？

112 旅館幽靈

皇家大旅館經理馬爾斯剛要下班回家，勞斯匆匆走進他的辦公室，向他匯報說：「剛接警方通知，『旅館幽靈』已經來到本市，也可能住進我們的旅館，讓我們提高警覺。」

馬爾斯一驚：「這位幽靈有什麼特徵？」

勞斯說：「據國際刑警組織掌握的資料是這樣的：他身高在162到168公分之間；慣用的伎倆是不付帳突然失蹤，接著旅客就報案大量錢財失竊；經常化名和化妝。」

馬爾斯搖搖頭，說：「夠嚇人的！我們怎麼辦？如果竊賊真的住在我們旅館裡的話，你要多加防範。昨天電影明星格蘭包了一間大套房，她戴了那麼多鑽戒，肯定會是個目標。大後天早晨還有8位阿拉伯酋長來住宿，你派人日夜監視，千萬別出差錯。」

「是的，我已經採取了防範措施。根據國際刑警組織提供的報告，我們旅館有4位單身旅客，身高都在162到168公分之間。第一個是從耶路撒冷來的斯坦納先生，經營水果生意；第二個是從倫敦來的勃蘭克先生，行蹤有些神祕；第三個是從科隆來的企業家比爾曼；第四個是從里斯本來的曼紐爾，身分不明。」

「這麼說，其中每個人都有可能是旅館幽靈？」

「可能，但請您放心，我一定不讓竊賊在這兒得手。」勞斯胸有成竹地答道。

過了兩天，第三天上午，8位阿拉伯酋長住進旅館。勞斯在離服務台不遠的地方執勤，暗中觀察來往的旅客。只見斯坦納先生從樓上走到大廳口，在沙發上坐下，取出放大鏡，照舊讀他從耶路撒冷帶來的《希伯來日報》。9點，勃蘭克和曼紐爾相繼離開了旅館。到了10點10分，電影明星格蘭小姐發現她的手鐲、珠寶都不見了。

勞斯頓時緊張起來，一邊向警察局報案，一邊在思考誰是竊賊。這時，他又把眼光落在斯坦納身上。斯坦納好像根本不知道發生了什麼事，仍正襟危坐，聚精會神地用放大鏡看他的報紙，從左到右一行一行往下移。突然，勞斯眼睛一亮，急忙把斯坦納

請到了保衛部門。

　　一經審訊，果然斯坦納就是「旅館幽靈」，是他犯的案。

　　勞斯是怎樣看出斯坦納的破綻呢？

梅花鹿的哀鳴

　　有一天，比盧探長到郊外去渡假。

　　忽然，他聽到槍聲。於是他順著槍聲追了過去。

　　還好，死的是梅花鹿而不是人，真是不幸中的大幸，但是殺國家保護動物也是犯法的。

　　不遠處有一個人走了過來，這個人穿了一身牛仔裝，帶了一個帽子，抽著香菸……

　　比盧探長問他：「嗨，老兄，你看見是誰開槍殺死了這隻鹿的嗎？」

　　「哦，我看見一個大約30多歲的人朝北邊跑了，他帶著槍。我真為這只可愛的小鹿表示難過，我聽到她的哀鳴之後，馬上趕了過來，但是還是落在了槍聲的後面。」

　　「我更為你的卑鄙行為和愚蠢的謊言感到遺憾，舉起手來。」

比盧探長拔出了槍。

請問比盧是怎麼知道他在撒謊的，破綻在哪裡？

114 可疑的錄音

這天早晨，嘉華公寓的管理員進行例行巡視時，發現第8層11號的房間門開著。他輕輕走進去一看，不禁大吃一驚，只見主人卡爾先生趴在桌子上，腦袋上有個血窟窿。管理員嚇壞了，趕緊打電話報警。

20分鐘之後，尼拉奇探長來到案發現場。經過仔細地檢查發現，卡爾先生趴在桌子上，頭部中彈而死。引人注目的是，桌子上還放著一部錄音機，卡爾先生的手指正指著他。尼拉奇探長看了看那部錄音機，伸手按下了放音鍵。

錄音機裡傳出了死者卡爾先生的聲音：「我是卡爾先生。莫文剛才來電話，威脅說要殺了我。因為我們以前有過一段恩怨，他要進行了斷。他告訴我說，我的房間周圍都有他的殺手，電話線也已經被切斷了。我想逃走是不可能的。我很害怕，因為我知道莫文是一個心狠手辣的傢伙，他從來都是說到做到。天啊，現

在門外有腳步聲，門開了，是莫文……」

卡爾先生的話突然斷了，緊接著就聽到「砰」的一聲槍響，以後錄音帶裡再沒有別的聲音了。

聽了錄音，尼拉奇探長的助手們都很興奮：「這個案子有眉目了，被害人已經指出了兇手。我們是不是現在就去逮捕莫文？」

尼拉奇沉思了片刻說：「不，我認為兇手不會是莫文。」

尼拉奇探長為什麼這樣說呢？

115 河豚料理之謎

日本是河豚風味料理的發祥地。

冬季的某日，3位客人在市內一家河豚菜館品嚐河豚風味料理時，突然其中一人四肢抽動，語言不清。驚恐的同伴趕緊通知店主，撥了電話報警。救護車在送往醫院途中，那位客人因呼吸麻痺而死。

看樣子是河豚中毒，警察詢問了廚師長：「你有河豚料理廚師的執照嗎？」

「當然有的。如果是我在加工處理上出了什麼錯，那才是不

可能的！一定是這三個中的哪一個偷偷地帶來了河豚毒素的結晶物，放到被害人吃河豚魚片用的醬油或河豚火鍋用的醬油調料裡面。在河豚菜館吃河豚，如果因吃河豚中毒死亡，當然菜館的廚師長要受到懷疑，菜館也會被停止營業的。我知道這是恨這個店老闆的傢伙才能幹得出的勾當。」廚師長氣憤地回答說。

「你能肯定絕對沒出錯嗎？」

「是能肯定的。如果你們認為我說謊，請你看看這個。」廚師長從裝垃圾的塑膠筒裡撿來二、三個剛扔的魚頭，擺在刑警的面前說：「這就是我無辜的證據。」

理由何在呢？

116 廚師的冤屈

中國古代晉文公有一次吃烤肉，端上桌時，文公發現肉的外邊纏繞著頭髮。文公大怒，於是喚來烤肉的廚子。

烤肉上面有頭髮，是對文公的大不敬。如果是廚子失職，他有可能被處死。

當廚子瞭解到被喚來的原因後，看到文公怒容滿面的樣子，

他心中已經明白了幾分。

他要怎麼證明自己是被冤枉的呢？

117 吊在半空中

當夜總會的侍者上班的時候，他聽到頂樓傳來了呼叫聲。

他奔到頂樓，發現管理員腰部束了一根繩子吊在頂梁上。

管理員對侍者說：「快點把我放下來，去叫警察，我們被搶劫了。」

管理員把經過情形告訴了警察：「昨夜停止營業以後，進來兩個強盜把錢全搶走。然後把我帶到頂樓，用繩子將我吊在梁上。」

警察對此深信不疑，因為頂樓房裡空無一人，他無法把自己吊在那麼高的梁上，那裡也沒有墊腳的東西。有一部梯子曾被這伙小偷用過，但它卻放在門外。

然而，沒過幾個星期，管理員因偷盜而被抓了起來。

在沒有任何人的幫助下，管理員是如何將自己吊在半空中的？

118 守財奴之死

被稱為「守財奴」、一毛不拔的高利貸者,有一天夜晚,被持槍的歹徒闖入殺害,金庫被盜一空。他胸部中了兩顆子彈;更殘忍的是,胃袋竟然被切開了。

切割屍體常見於仇殺或情殺,但這種場合一般都是切割臉部。這個兇手為什麼要切開被害人的胃袋?刑警們不瞭解歹徒作案的動機。

你如何推理這件怪案呢?

119 死狗洞

在世界的一個角落,有個黝黑的山洞,恐怖陰森。我舉著火把摸索著洞壁往前行,身後跟著愛犬「桑丘」。

走著走著，我感覺到死亡的氣息四處瀰漫，但隱約間似乎覺得死神的毒手並非伸向我！更像是身後的桑丘！而它也好像有所察覺，不停地嗚嗚。

「該死，一定要快點離開！！」

忽然，桑丘四腿一軟躺倒在地，無力地哀號，掙扎著想站起來卻無能為力！我想幫它，但已經來不及了，死神的鐮刀無情地勾去了它的靈魂！

忽然死氣又一次向我襲來，難道下一個是我？！

不！

我站起身，踉蹌地向前奔跑，向著那個亮點奔跑，只有那才是生存的希望！

到了！再堅持就到了！

終於，我沒有被拋棄，逃離了死亡的我，跌倒在山洞口，不住地大口喘氣，剛才的恐怖還心有餘悸！還好！還好！一切都過去了！

我慢慢起站起身，跌跌撞撞地向前走，回頭再看一眼那通向幽冥的通道，只見洞口3個大字赫然入眼：「死狗洞」！

幽冥死狗洞，亡犬不亡人！

各位猜測這是為什麼呢？

120 毒蜂蟄死人

　　一名女子死於停在路旁的車中，車內還有一隻大蜜蜂屍體遺留髮絲上。

　　這是一隻身上帶有毒素的塞浦路斯蜜蜂。這名女子一定是被毒蜂蟄了額頭致死的。但無論再怎麼毒的蜜蜂，只被一隻蟄了一下，人就會立刻送命嗎？

　　實際上，這是巧妙利用蜜蜂的殺人伎倆。

　　罪犯使用的是什麼手段呢？

ANSWER

密室槍殺案

　　罪犯是從破壞的窗戶玻璃破洞伸進手槍開槍打死頭目的，並且，又將手槍扔進室內逃跑，實際上當時又同時將幾隻蜘蛛放到窗台上。其中一隻蜘蛛在天亮時又拉了一張網，使房間形成了密室，並且凶器又在室內，因而造成了頭目在室內開槍自殺的假象。

頭等車廂事件

　　這位婦女看到乾草堆失火，以為出了什麼事，就從車窗探出頭觀望。這時，在錯車線的家畜貨車搭車駛過。車上拉的全是牛，這些牛因為火災受驚，隔著欄杆伸出長長的牛角。牛角尖偶然刺中了被害人的頭部。

音樂家之死

　　罪犯趁被害人外出家裡沒人時，悄悄地溜進屋裡，往火藥裡摻上氨溶液和碘的混合物，如果在氨溶液裡摻上碘，在濕著的狀態是安全無害的，一但乾燥後其敏感度大於 TNT 炸藥，哪怕是

高音響的震動也能引起爆炸，所以，被害人在使用小號吹奏高音曲調的一剎那，聲音震動了燒杯裡的炸藥，引起了爆炸。

04 獨居婦女與狗之死
解 答

　　罪犯將細香腸塞進煤氣橡皮管口處，並且不僅給被害人服用了安眠藥，同時也給狗也服了安眠藥，等他們睡著後，下午8點左右，打開煤氣開關離開現場。

　　這樣，雖然煤氣開關被打開了，但橡皮管口被塞住，煤氣無法流通，但到了深夜點左右，狗醒來後發現了香腸，想吃掉它，咬住後拔了出來，於是，煤氣大量洩漏出來，約30分鐘後被害人中毒死亡。

05 高樓上的謀殺
解 答

　　「大概有175公分的身高，還叼著一個菸斗穿著一件皮襖。」

　　窗簾沒有打開，再加上天氣寒冷屋子裡面的溫度一定比外面高出來很多，所以從外面透過窗戶所看到的東西一定非常模糊，兩棟大樓相隔不是很近，對面樓的那個人一不可能看出一個人的身高（因為距離會使身高變矮），二不可能看出衣服的布料。

咖啡毒殺案

解答

　　貝克將兩人共用的糖壺中的糖換成了鹽。布朗喝了加鹽的咖啡後不由得咳嗽起來。實際上這時候的杯子裡尚無毒藥，在場的人不過是事後回憶起來以為是因中毒而出現的痛狀，而真正摻毒的是貝克遞給布朗的那杯水。

　　他大概是假裝吃藥弄了一杯水，再偷偷將毒藥放入杯中溶化。至於布朗杯子裡的毒毫無疑問是布朗死後貝克趁眾人慌亂之際將剩下的毒藥放入布朗杯中的。

　　「所以，從濺到稿紙上的咖啡沫中沒有化驗出毒物。」

　　「正是這樣，而且為避免生疑，他自己肯定也喝了加鹽的咖啡。」

地震夜兇殺案

解答

　　因為地震後煤氣管道的破裂一定會使取暖爐熄滅，假如是在地震前做的案那兇手一定不會忘了關掉暖爐，因此地震過後由於煤氣的破裂使取暖爐熄滅了，而使兇手沒有注意到取暖爐的開關是開的。

　　假如是在地震前兇手就離開了，由於是他製造這個假象那他

一定會記得關取暖爐的開關，那現在取暖爐的開關應該是關著的，而現在是開著就可以說明兇手是地震後離開的。

08 機密文件
解答

團四郎識破松野詭計，就是靠那只蘋果。原來在蘋果表皮的細胞裡，含有一種叫氧化醇素的物質。

平時它被細胞膜嚴密地包裹著，不與空氣接觸，但一旦細胞膜破了，那氧化醇素就與空氣中的氧氣發生了氧化作用，結果導致蘋果變了色。

小島咬過的蘋果還沒有變色。如果真像小島所說30分鐘前被人麻醉昏倒的話，那麼蘋果的顏色理應變了。

09 死者的腳印
解答

和子是倒著走出運動場的。

現場上留下的高跟鞋印，是和子犯罪後從現場離去的腳印。

她和伸助來到運動場時，謊稱腳痛，求伸助背著她從值班室來到運動場，到運動場中心時，她將小刀刺進了伸助的頸部，將他殺害了。因此在現場只留下伸助的木屐腳印。

湯姆的疑惑

在離開落地窗時，湯姆是「跨過他舅舅的身體」回到門口的。那麼，在他去開燈時，他肯定也要跨過他舅舅的身體才行。

但是只有當他事先已經知道他舅舅已臥在地板上時，才有可能在伸手不見五指的黑暗中去開燈而不被絆倒。

教練被殺

碼錶洩漏了天機。

快餐店殺人案

因為下著大雪的寒夜，從室外進入悶熱的店內，太陽鏡的鏡片上會有一層霧，理應在短時間內看不清東西，更何況只用一發子彈就擊中了坐在裡面的被害者的額頭。因此，只能說明店主在說謊。

13 森林殺人案

解答

小華說：「附近的便利商店是專為來野餐的人開的，昨天下了雨，所以今天沒有開門。」

小華知道附近的便利商店是專門為野餐的人開的，那麼昨天下雨，今天不開門，這一切都是小華知道的，既然如此小華為什麼還要去買東西呢？

他假裝去買東西給別人的感覺看似他沒有時間回來，當時不在現場，其實他有足夠的時間回來殺人，而其他兩個人沒有回來的時間。

14 別墅殺人案

解答

女朋友怎麼知道雞蛋是好的呢？雞蛋就算放在冰箱裡也保存不了一個月。而她毫不猶豫的建議偵探吃雞蛋。說明她知道雞蛋沒有問題，而她說自己很久沒來了，顯然在說謊。

畫家的死亡留言就是，第一個發現屍體或是能自由進出別墅的人就是兇手。因為畫家不管留下什麼訊息都會被兇手毀掉。所以畫紙上有無意義的符號文字，畫家想留下兇手的名字，但他也想到了線索一定會被毀掉。

15 「面具俱樂部」謀殺案

解 答

　我們可以運用刪去法：

　1.死者的經濟合夥人：合夥人與死者合夥做生意，自然是一人承擔一半的責任和損失，如果合夥人殺了死者，那麼他就要承擔全部的債了，所以他是兇手的可能性不大。

　2.債主：同樣的道理，如果債主殺了死者，誰來還錢呢？債主無非是求財，所以他在沒得到錢之前殺了死者的可能性不大。

　3.女友：她很愛死者，正在努力地幫助他，所以殺人的可能性不大。

　4.心理專家：他是一個權威的心理學醫生，當然是非常精通催眠的，死者在死前喝了酒，加上精神受到困惑而不集中，所以很容易就會被催眠。所以心理學家很容易催眠死者，令死者覺得自己呼吸不到空氣，因而活活窒息而死。

16 船長遇害時間

解 答

　從蠟燭的溶解情況來判定被害時間。

　由蠟燭的上端溶解部分呈水平狀態來看，船在觸礁而傾斜時，蠟燭還在燃燒著。海水的漲潮和退潮，期間總是隔著6個小時，輪流變化著，這艘船被發現的時候是上午9點左右，此時恰

好是剛退潮,由此可知,此次退潮至上一次的退潮,其間只漲過一次潮,由此可推論船是在昨晚9點左右觸礁傾斜,兇手也是在此刻下手的。

倘若兇手是在漲潮之時進入船室吹熄蠟燭作案的話,那麼蠟燭上端溶解部分一定會和船體傾斜的狀態呈同樣的角度才對。

17 金蟬脫殼
解答

給老人打電話,一般的電話打通之後可以結束通話,但是轉盤式電話只要另一方不扣電話就會一直占線,而老人是一個人住在山上,要找其他方法報警需要有一段時間,所以只要打通電話後逃跑就可以了!

18 麻將牌的祕密
解答

是314室的住戶做的。3.14在數學裡表示的圓周率 π,和「牌」諧音!

19 按鈕
解答

梳子,取意「一觸即發(髮)」。

20 風景區謀殺案

解答

兇手就是該名少年，凶器是鐘乳洞內堅硬的冰柱，因冰尖刺入少女頸部，受熱而融化，故現場沒有發現凶器。

21 電影院殺人事件

解答

兇手是韓麗，因為星期天股市停市，所以星期一的報紙應該沒有什麼「今天的股市價格」，所以她在說謊。

22 毒蘑菇兇案

解答

既然是老手，那麼帳篷就不該搭在樹下，應該搭在空曠的地方，否則會有雷擊的。

23 失火還是縱火

解答

少婦是撒謊的，因為鐵鍋內油著火後，澆一桶水與澆一桶油情況恰恰相反。

油比水輕，若澆水，反令火勢更大，而澆一桶油，則火會因缺氧而熄滅，絕不會讓火勢更大。因此，少婦所述與實際情況不符，故少婦是縱火犯。

窗外有鐵柵，而門外無鐵柵，其公婆和丈夫可從門口逃生，沒有逃出去，可見門被鎖了。火災後，門被燒燬，證據也被燒燬。少婦所述隱瞞真情。

24 救生梯謀殺案

解答

山野次郎在酒店房間裡與李強談生意失敗後，趁著李強往洗手間之際，在他的飲料中加入安眠藥。

李強飲過飲品後，昏昏欲睡，山野次郎就戴上手套，把李強背往救生梯，然後離開現場，立即搭乘開往廣島的火車。

一小時後，由於藥力消失了，李強想站起來時，但不慎一滑，從救生梯上摔到泳池旁。與此同時，山野次郎已經逃之夭夭，以製造不在場的證據。

25 家庭共謀殺人案

解答

他們先在兒子的房間把槍架好，瞄準那棵樹。布朗故意選在那棵樹前給他侄女照相。他的夫人摔酒杯也是事先安排好的殺人指示。他們兒子一聽到酒杯聲，就扣動了扳機。

26 賴帳殺人

解答

法醫注意到了死者的手錶。

甲在謀殺乙並想銷毀罪證時忽略了乙手上的錶。當他在昨晚9點多把乙的頭壓進水桶時，乙的手錶並沒有浸到水，可是凌晨1點15分，當他將乙的屍體扔進海裡時，乙的一隻不防水的手錶因浸到水而停擺了。

死亡時間和手錶停擺時間之間的差異便使法醫認定，此人不是失足掉海而是被人謀殺的。

27 簡單的謎

解答

如果是仰面朝上用圓珠筆寫字的話，在信箋上寫不了幾行，圓珠筆就不出墨水了。

28 畫中「兇手」

解答

特迪說自己從鑲畫的玻璃中看到歹徒的長相，這是他的漏洞，因為油畫從來不用玻璃框鑲。

29 被識破的伎倆

插上插頭，電風扇開始轉動，桌子上的遺書就會被風吹掉。而那封遺書在屍體被發現時仍放在桌子上。

這就是說，被射殺的麥斯韋爾倒地時，碰到了電源線，插頭從插座中脫落，電風扇停止轉動，然後兇手才將假遺書放到桌上。毫無疑問這是他殺。

30 沸騰的咖啡

哈利說：「如果這咖啡是1小時前歹徒來時就煮好了，那麼現在早就乾了，不可能溢出來。一定是你先殺了卡特，然後才開始煮咖啡。」

31 地毯上的彈殼

如果真像她所講的那樣，歹徒是在門外朝她丈夫開槍，彈殼就不會落在房間裡，也不會落在左側。因為從自動手槍裡飛出的彈殼應該落在射手的右後方幾英尺處。

32 露出馬腳

解答

漢特聲稱他除了電話什麼也沒碰過，並且說喬頓衝動地拉開抽屜，拿出手槍搶先向他射擊。但是，即使是一個最穩重細心的人在這種情形之下也不會先關上抽屜再開槍，檢察官不是發現抽屜是關著的嗎？

33 驅犬殺人

解答

托比想到，在動物訓練的課程中，可以把狗訓練得一聽見電話鈴響，就立刻對人進行攻擊。當時，湯姆打電話給托雷斯先生，狗聽見電話鈴聲後便依照平日的訓練去攻擊人。

34 彈從口入

解答

兇手就是牙醫。

因為子彈是從死者口腔進入的，而只有牙醫才可讓死者張開口而不被懷疑，在槍殺後他留下了凶器，並製造了自殺假象。

35 沒有指紋的玫瑰

解答

答案在於指甲油，「粉紅玫瑰」在指尖上塗滿無色透明的指甲油，這樣，她不論拿什麼，都不會留下自己的指紋。

36 戴墨鏡的殺手

解答

如果有人戴著墨鏡從寒冷的室外進入熱氣騰騰的室內，鏡片上會蒙上一層霧氣，根本無法看清屋裡的人。

37 陽台上的金魚

解答

把金魚冰成冰塊，就可以延長金魚被曬乾的時間。

38 天降神兵

解答

那女人其實是在打電話，她說「請稍等一下」，是對電話裡的人說的，電話並未掛斷。

她的一聲「救命」對方當然聽到了，於是立即報了警，警察趕來將萊恩捉個正著。

39 送早餐
解答

凱莉如果一進門就被人打倒，牛奶就不會放在床頭櫃上了。顯然是她將密碼箱交給同夥，並打傷自己，造成密碼箱被搶的假象。

40 喝咖啡的貴賓
解答

丈夫說夫人患病，每隔半小時必須吃一次藥，為了證明，兩人還在店員面前「表演」了一次吃藥的過程。

可是，兩人在店裡已經待了整整一下午，如果需要半小時吃一次藥的話，至少也吃了五、六次藥，可是咖啡杯還是滿滿的，這說明杯子裡一定有蹊蹺。

41 蹊蹺的死因
解答

兇手是管家，死亡原因不是槍殺，而是被高壓電電死。

由於高壓電造成的傷口非常像槍彈打出來的，所以只要在事後放進彈頭就可以了。

管家先在床上放上外邊用來起動大型機器的高壓電線，把富

翁電死後，用槍在床上電線口的位置向樓下開槍，在天花板上造成槍洞。然後到樓下的房間對準天花板上的洞口開槍，留下火藥燒灼的痕跡，造成是從樓下開槍的假象。

只有管家有全部房間的鑰匙，所以也只有他能在兩個房間佈置現場。證據就是他在樓上的床上向下開槍的時候，樓下相應的地方肯定有彈孔。

42 牙科醫生

解答

兇手是牙科醫生。

因為在治療過程中，患者都張著大口，而且一般都閉著眼睛，所以將槍抵入患者嘴中是很容易的。即使槍身碰到口腔內，患者也會以為是治療器具而不去理會。

被害人就是在每次去看牙時順便從牙科醫生那裡領到毒品，而且在別人看來牙醫就像是開處方藥似的將毒品堂而皇之地交給毒品販子。當被害人販毒漸漸受人注意後，又被其同夥幹掉。他無疑是在有隔音設備的治療室中被牙科醫生殺掉的，然後兇手再移屍到死者家裡以轉移視線。

43 手機數字

解答

周濤所留數字「748132833262」是在手機上輸入信息時的按鍵及其按鍵次數。

74是指按「7」鍵4次，81即按「8」鍵1次，依此類推，這樣「748132833262」對應的英語字母為「STEVEN」。

這些字母是英文名，結論為：楊志穎的英文名為STEVEN，所以楊志穎就是兇手。

44 橋牌桌上的謀殺

解答

副教授在酒中下了毒，意圖把教授毒死，沒想到女主人是色盲，拿錯了酒杯。

45 同謀

解答

如果罪犯要殺湯米的話，不可能讓子彈射到華特的臉部，房門上的彈孔離地的高度不應超過150公分，罪犯只有知道門裡邊的人是誰，才能準確無誤地射擊。

46 法官之死

解答

　　如果麥奇聽見槍聲後衝進法官家，那他一定顧不上關大門。

　　麥奇自稱只給法官當了一個星期的書記員，因此他不可能對法官較早以前的判案瞭解得如此詳細，他說曾勸法官提出控告，這些都證明了麥奇的言行反常。

47 意外之交

解答

　　紙片是托比在撞人的時候塞入我的口袋的，紙片撕出了一組字母，即 SOS，這是求救信號。

48 誰偷了畫冊

解答

　　從兩個人的話語中推斷，是卡莫太太偷了畫冊。

　　因為她忘了戴眼鏡，連自己手中的紙幣都看不清楚，又怎麼能看清10公尺以外畫冊上的書名呢？

鴕鳥之死

解答

康介的目標並不是鴕鳥，而是鴕鳥胃裡的鑽石。因為康介計劃利用鴕鳥走私鑽石，他先讓鴕鳥吞下大量鑽石，躲過海關檢查。回到日本後，再殺掉鴕鳥，取出鴕鳥胃中的鑽石。

女演員之死

解答

別墅主人被叫到案發現場後，警方在談話中及談話後都未安排他見死者，也未告訴他謝爾娜是被敲擊致死。

可是他卻提出一定要找到敲死謝娜爾的兇手，這就是破綻。

池塘裡的倒影

解答

池塘的水是平面的，所以在釣魚時無法看到人在水中的倒影，證明年輕人在說謊。

52 蒙面占卜師

解答

兇手是小林岡茨。

因為和占卜師一起喝咖啡的人有：占卜師的妻子、弟弟和小林岡茨。

無論占卜師的長相多麼難看，他的妻子和弟弟總是看到過的。也就是説，占卜師沒有必要在他倆面前蒙著面遮醜。既然占卜師需要蒙著面與來人喝咖啡並被毒死，用排除法得出結論，兇手除了小林岡茨之外，沒有別人。

53 真兇

解答

路人才是真正的兇手。

他進診所時，陌生人已經換上乾淨的衣服，並且吊著手臂，他不會知道這個陌生人是背部中彈。

54 手裡的頭髮

解答

莉娜是昨天中午剪的頭髮，髮梢是平的；而被害人是昨天晚上死的，手中的髮梢卻是圓的，説明很久沒有理髮；另外，現場

的頭髮上沒有髮根，説明不是被死者慌亂之中拔掉的。

安德魯因此推論：兇手是偷了莉娜理髮前的頭髮塞進死者手中，企圖以此陷害莉娜，以達到轉移視線的目的。

55 狡猾的走私者

解答

最明顯的東西最容易被忽略，德馬克走私的就是寶馬轎車。

56 浴室殺人案

解答

兇手是推銷員。菸蒂之所以會留在外面是因為不能帶進去，而女朋友經常進進出出顯然即使帶進去也無所謂。但卻沒有一個推銷員會抽著菸進別人的屋子裡面推銷的。

57 舉手結案

解答

亨特問：「你受傷前右手能舉多高？」

查理下意識地把手臂舉過了頭頂。

58 螳螂捕蟬，黃雀在後
解答

時髦小姐。因為如果是另外兩個人的話，他們應該連那位小姐的錢包一塊偷走了才對，就算他們不全偷，他們也不會知道究竟哪個錢包是高山的。

59 喇叭竊盜案
解答

是萊格。他暴露出喇叭是藏在盒子裡偷走的，而且還知道店裡有三個收銀台被撬。此外，他在短文裡所有的行動幾乎都跟實際發生的事實相反。

60 精明的神父
解答

吉米先用一條10公尺長的紙繩綁住手槍，另一端放在羊欄，然後他開槍自殺。羊喜歡吃紙，紙繩不斷被吃掉，手槍便被拉到了羊欄旁。

61 反鎖的酒窖
解答

由於酒窖四周無窗，貝斯若真的失去知覺，醒來後並無法知道外面是白天還是黑夜，就算有老式手錶，他也無法知道到底當時是近中午12點還是夜裡12點。

而按照彼得先生平時的習慣，總是在中午12點左右到家的，這樣貝斯聽到彼得先生回來時就會以為是中午，而不會催彼得先生到車站去追趕午夜列車的盜匪了。

62 觀星塔上的兇殺案
解答

「後來真的在河底找到您說的望遠鏡，這是一個長度僅40公分的望遠鏡。方克勤的弟弟送來的那個小包裹，一定就是這個望遠鏡！但這個望遠鏡怎會和殺人案扯上關係呢？」警方說。

嚴教授把望遠鏡仔細地看了看，過了一陣說：「我的推測一點也沒錯，這個望遠鏡是可以隨時拆開的，方克勤的弟弟把細毒針裝在這個望遠鏡的鏡筒內，當方克勤把望遠鏡放在眼鏡上，一面用手轉動鏡筒中央的螺絲，來調整鏡頭焦點，藏在鏡筒內的細毒針受到彈簧的反彈力便彈了出來，正巧刺進方克勤的右眼，方克勤驚慌失措下，把手中的望遠鏡扔了出去，望遠鏡就是這樣掉

進塔樓下的河裡，雖然方克勒即時用手拔掉了刺在眼中的細毒針，可是這樣更加促使了他的死亡。」

63 失蹤的新郎

解答

裴琳的丈夫查理其實是個結婚魔術師，就是該觀光客輪的一等水手。

為了騙取裴琳的2萬美元，他使用假名，隱瞞船員身分，和她閃電結婚。

在碼頭上，為了不暴露身分，他和裴琳一起上舷梯時，穿的是便服。二等水手以為是上岸的一等水手回來了，怎麼也不會想到他是裴琳的新郎。所以在裴琳向他們詢問時，說了那樣的一番話。

如果是船上的一等水手，在船艙的門上貼假號碼，更換房間也是可能的。第二天早晨，再打電話把裴琳叫到甲板上並企圖殺害她。

64 女教師命案

解答

兇手是女教師的男友。

門上的貓眼表明，主人可以透過貓眼來分辨來訪者。如果是

學生的哥哥，那麼她會換上整齊的衣服來見客；但是，如果來訪者是男友，她則不在意穿著睡衣開門。

65 單身女郎之死
解答

看不見何能做目擊證明？

當法官問律師：「你何以能證明他撒謊？」

律師回答說：「因為是不可見的事物，他卻硬說看見了，這不是撒謊是什麼？」

「你這話什麼意思？」

「法官大人，因為那天晚上大雪紛飛，現場瓦斯爐燒得火紅，在這種情況下，室內當然是很暖和啊！

所以，室內有熱氣，玻璃就會蒙上一層濕氣，變的朦朧不明。透過朦朧的玻璃，縱然窗簾全部打開，也無法看見室內人的臉；就算看見室內有人，那也只能看見一個輪廓而已，怎麼能看出他是金髮，而且留有鬍鬚呢？

由此可見，是這位年輕人在行兇後，拉開窗簾，然後匆匆離去。」

66 大提琴手之死

解答

因為大提琴手不會穿著短裙演出的，所以說麗絲要參加演出的卡爾一定是在說謊。

67 凶器

解答

凶器就是那條大青魚。青魚從冰箱裡拿出來的話，就會被冰凍得非常硬，足以用來做凶器。

68 嫌犯的謊言

解答

門鈴不用市電，用電池，所以門鈴會響。

69 查獲毒品

解答

從塞浦路斯有直達北京的航班，沒必要繞這麼大的圈，即使是旅遊，也沒有一天飛經這麼多地方的，工夫都耗在天上了，另外若是坐長途旅行，行李卻非常簡單，也違背常理。

醫院兇案

兇手行兇時會因緊張而出手汗，糖尿患者又比正常人容易出汗，汗液中還含有糖分。

兇手雖用布包刀柄，但汗液透過布附在刀柄上。他把刀丟棄後，刀柄招來了螞蟻，因為螞蟻是對糖最敏感的動物。所以7號病房的糖尿病人是兇手。

馴馬師之死

罪犯是丹尼。

她自稱血跡是「剛才在他身上沾到的」，實際上那時鮑伯已經死了8個小時。他的血早已凝固，不可能會沾到她袖子上去。

骨斑辨屍

死者骨骼上的黑斑通常是硫化鉛的痕跡，證明死者生前曾接觸過大量含鉛塵毒。侵入體內的鉛有90％～95％會形成難溶的磷酸鉛沉積於骨骼中。

由於無名屍體沉泡在塘底，塘泥與屍體腐敗後產生的硫化氫

氣體與骨骼中的沉積鉛發生化學反應，生成硫化鉛，從而形成黑色骨斑。

　　艾立克博士就是據此斷定死者應是重金屬冶煉廠的操作工人或附近的居民。

73　酒吧謀殺案
解答

　　哥哥事先將無色透明的毒藥藏在方型的冰塊裡，然後用此冰塊調了一杯威士忌蘇打。

　　當他自己先喝時，冰塊尚未溶化，所以酒中無毒。後來，弟弟因為慢慢喝剩餘的半杯酒，此時，毒液已經溶入酒中，因而中毒身亡。

74　聰明的法官
解答

　　不管 A 是不是盜竊犯，他都會說自己「不是盜竊犯」。

　　如果 A 是盜竊犯，那麼 A 是說假話的，這樣他必然說自己「不是盜竊犯」；如果 A 不是盜竊犯，那麼 A 是說真話的，這樣他也必然說自己「不是盜竊犯」。

　　在這種情況下，B 如實地轉述了 A 的話，所以 B 是說真話的，因而他不是盜竊犯。

C有意地錯述了A的話，所以C是説假話的，因而C是盜竊犯。

至於A是不是盜竊犯是不能確定的。

75 燃燒的汽車

一調查被燒燬的汽車才知道，由於翻落時的衝撞而停止的油料表的指針正指向接近零處，也就是説，該汽車在翻落前，油箱中幾乎沒油了。

所以，即使翻落山谷，引燃汽油著火，也不至於燃燒到將屍體和車體燒成灰燼的地步，所以AK－47澆上汽油點燃火這是個敗筆。

76 滑雪痕跡

梅子説山川昨天夜裡在她的別墅裡過夜，這純屬謊言。他在下雪之前就一直在自己的別墅裡了。

星期六早晨，雪停之後，梅子滑雪來到山川的別墅。但當時是使用了單隻滑雪板的。並且，在自己別墅門前的那棵松樹上拴了一條繩子，一邊放開繩子一邊滑下來的。當到了山川的別墅後，為了不讓繩子碰到雪面，把繩子拴到了後門的柱子上。

作案返回時，又拉著那條繩子，邊往身上纏繞，邊用單隻滑雪板緩慢地爬上斜坡返回自己的別墅。這樣，雪地的斜坡上就只留下了兩條滑雪板的痕跡，偽裝得好像真的是山川自己從梅子別墅滑雪回去的痕跡。山川別墅後門靠著的兩隻滑雪板，是梅子聽了要下大雪的天氣預報後，前一天，事先拿到這的。

滑雪板痕跡之所以很不規則、不自然，是拉著繩子用一隻滑雪板往返造成的。還因拉著拴在樹上的繩子往返，松樹被拉得搖搖晃晃，所以枝葉上的積雪落到了地上。

77 煤氣爆炸之謎

 解答

利用電話來做殺人放火的工具。

王警官做了以下的推理：煤氣爆炸時，住在旅社的侄子一定在打電話，這點只要問一下旅社的總機小姐，事情的真相即可大白。

先讓被害者服用安眠藥，待她熟睡之後，再在被害者的電話上做些手腳，讓電話線短路，然後打開煤氣的總開關，迅速逃離現場。

過了一陣子，當房間充滿煤氣，熟睡的老婦人也差不多快死了時，兇手從旅社打電話來，這時，電話便有電流通過，讓電線短路爆出火花，火花就會點燃室內的煤氣引起爆炸。

電話用電和電力公司用電不同，所以即使電力公司停電，電話還是照常通電。

78 牽牛花照片

　　罪犯是在前天晚上用紙做了一個帽子套在花蕾上，這樣，清晨3點花就不會開了。犯完案後，罪犯跑回家取下花蕾上的紙帽，於是，開花時間就延遲了。當花蕾開始開放時，他使用照相機拍下開花過程的系列照片。

79 誰毒殺了敲詐犯？

　　現場的房間，裝有空調設備，冷風機在工作，而窗戶也開著，這說明犯罪是在停電中進行的。由於停電，冷風機停止工作，室內很熱，被害人自己打開窗戶。如果恢復送電後被害人還活著，冷風機又開始運作，他就會關上窗戶。

　　停電中到過現場的，只有清遠一郎和籐真，那麼，被害人是被誰的氰酸鉀毒死的呢？氰酸鉀不密封保存，長時間與空氣接觸，便會變成碳酸鉀，失去毒性。籐真所持的氰酸鉀用紙包了2年，已經失去毒性。因此，兇手是清遠一郎。

80 自行車的痕跡

解 答

　　根據輪胎的痕跡判斷兇手的去向，兇手是沿著右側的岔路逃走的。

　　因為前輪和後輪所留下的輪胎深淺痕跡完全相同。通常騎自行車時，騎者的重量都是加在後輪上面的；因此在平路或是下坡時，前輪的痕跡較淺，後輪的痕跡較深。可是上坡時，因為騎者的力量向前傾，而重心是置於自行車的踏板與把手之間，所以前輪與後輪的痕跡深度就會完全相同。

81 沙漏的祕密

解 答

　　沙漏放到了煤氣爐旁。因為煤氣爐發熱使沙漏的玻璃膨脹，漏沙子的窟窿也隨之變大，沙子很快就落下了，所以，即便上部玻璃瓶的沙子全部落到下面，其實也沒到10分鐘。

82 妙對破案

解 答

　　移椅倚桐同賞月

83 找不到的凶器

罪犯用結實的紙繩將手槍捆在木屐上扔到河裡。這樣一來，木屐就代替了浮袋，小型手槍也就不至於沉到河底，而是順水漂向下游。

不久，紙繩濕透後便斷了，手槍失去浮力，也就沉入河底，但那時已經是離橋很遠的小游下了，所以無需擔心被發現。

恰巧這天夜裡沒有月亮，夜色漆黑，南川自然看不見手槍在河面上漂走的情形。

84 心理測驗

做出以上裁決的原因是坐在被告席對面的主審法官提醒了陪審團：剛才，在律師進行那場「即興的心理測驗」的同時，全廳的目光確實都轉向那扇側門，唯獨被告瓊斯例外，他依然端坐著木然不動。

因此，可以得出推論，在全廳的人中他最明白：死者不會復活，被害者是不可能在法庭上出現的。

85 火災之謎

解答

　　星期天的早晨，牛頓急於上教堂，洗臉時，忽然有所得，因此臉未擦乾，跑到桌前，記下他的構想，臉上的水珠滴下來，掉在玻璃板上。

　　水珠經日光照射，因表面張力的原故而變成半球形，因此具有凸透鏡的作用，而這塊玻璃板剛好放在《Princopa》這本書和原稿之間，好像形成一座橋梁，透過水珠的日光照射所集中的焦點，剛好射在玻璃板下的原稿上，而引起火災。

86 議論工資

解答

　　如果邱奔說的「我每月賺6000法郎」是真話，則馬爾健至少說了兩句假話（即「邱奔每月工資是7000法郎」和另外一句），這不符合題意，因此邱奔說的第一句話是假話，另兩句是真話。

　　如果馬爾健說的「邱奔每月工資7000法郎」是真話，根據邱奔說的兩句真話，可知皮埃爾工資為9000法郎，而馬爾健工資則為6000法郎。

　　根據這個結論可知皮埃爾說的前兩句是真話，第三句是假

話，馬爾健說的也是前兩句話是真話，第三句是假話。

　　上述推斷正好符合題意，每人說兩句真話一句假話，因此可知邱奔的工資是7000法郎，皮埃爾的工資是9000法郎，馬爾健的工資是6000法郎。

87
解 答
盲人的槍法

　　原來，平常盲人進房時聽慣了座鐘的「嘀嗒」聲，現在聽不到了，說明小偷恰巧擋住了座鐘，所以，他向座鐘方向開了槍。

88
解 答
甲板的槍聲

　　尼古拉・凱恩因涉嫌而被拘捕。因為在狂風巨浪中，要寫出清晰的蠅頭小字是不可能辦到的。

89
解 答
話中有話

　　維特曼警官是維特的朋友之一。所以他知道，戴維小姐沒有哥哥。當戴維小姐得知門外是維特曼警官時，便故意說她哥哥也問維特曼好，維特曼警官就明白是怎麼回事了。

90 珠寶失竊
解答

　　罪犯是製作防盜玻璃櫃的經手人。因為防盜玻璃整體難以毀壞，如玻璃上有一個小缺陷，用錘子在那裡一擊，玻璃就會破碎，知道這個情況的，一定是製作防盜玻璃櫃的經手人，所以他是罪犯。

91 失蹤的自行車
解答

　　因那男孩趁這個人進廁所之際，在他的自行車的前輪下面縛上一隻溜冰鞋。這樣，即使前輪鎖著，自行車仍然能騎，所以他把它騎到很遠的地方。可是又怕騎回來會被抓住，於是便解下前輪上的溜冰鞋，扔掉自行車溜走了。

92 九朵玫瑰
解答

　　放在窗台上花瓶中的九朵玫瑰，在房間裡擱了兩個星期後早已枯萎凋謝，窗台、地板和地毯上應該找得到落下的花瓣，不可能「只有一點灰塵」而「沒有別的東西」。

　　所以貝利探長認為這些花瓣是兇手清除血跡時一併清掉了。

93 深海探案

解答

　　江山在説謊，也是槍殺高森的兇手。因為研究所在水下40公尺的地方，大約有5個大氣壓，要從這樣的深度游向地面，必須在中途休息好幾次，使身體逐漸適應壓力的改變。15分鐘是游不回地面的。

94 嬰兒的眼淚

解答

　　剛滿月的嬰兒哭是不會流眼淚的，而少婦説孩子剛滿月，顯然不知道孩子的確切生辰。所以，此少婦不是孩子的母親。

95 鬱金香與珍珠

解答

　　犯人是昨天中午在現場徘徊的漢斯。把珍珠掉在鬱金香花瓣裡就是證據。

　　因為開花不久的鬱金香，一到晚上天黑後花瓣就會合上。所以，被盜的珍珠能掉在花瓣裡，這就説明作案時間是白天。但是要注意，即將要凋萎的花，即使到了晚上花瓣也合不上。

96 骨灰盒裡的鑽石
解答

鑽石是夏爾太太的女友人弗路絲偷的。

97 一尊青銅像
解答

青銅是一種抗摩擦的金屬材料，古時候，被廣泛用於製造大炮，青銅和路面撞擊不會擦出火花。

98 浴缸斷魂
解答

因為沒有打開電燈。如果麗麗是昨晚11點左右入浴室後猝然死去的，那麼浴室裡的電燈一定是開著的。

李大剛把屍體送到別墅時，天色已亮，因此，他根本沒想到開燈。

99 遺產在哪裡
解答

遺產是兩張郵票。

100 毒蛇咬人事件

解答

蛇的毒液是不會殘留在人的身上的，應該在體內。蛇咬人，毒的是血液，不是皮膚。

101 祕道開關

解答

鋼琴上的鍵盤就是祕道的開關。

王曉剛發現室內竟然放著一架鋼琴，不覺心中狐疑。他靜下心來仔細想了一會下，於是解開了祕道的開關之謎。

原來垂死的警察所説的「米勒」，並不是指米勒的畫，而是鋼琴上的3、2兩個音節。按下鋼琴上的「3、2」兩鍵後，祕道的門自然就打開了。

102 被殺寫成自殺的文章

解答

問題就是鑰匙上的指紋寫錯了。

「鑰匙的把柄上，留有被害者拇指和食指的指紋，由此可知是被害者本身把門鎖起來自殺的。」這種推斷是錯誤的。

因為通常我們用鑰匙開門時，使用的是拇指和食指，不過食

指並不是用指尖部分，而是用關節旁邊部分，貼於鑰匙的把柄，這樣才能轉動鑰匙，因此鑰匙的把柄處，應該留的是拇指指紋，而不會是留下食指指紋的。

「假如文章所寫，留有拇指與食指指紋，那麼案情就很明顯，犯人是在故弄玄虛，製造被害者自殺的陷阱，把被害者的拇指與食指拿到鑰匙上，故意在鑰匙上留下死者的指紋，名偵探如福爾摩斯對此一案例，不能明察秋毫，而妄下斷語，確實令人感到不可思議。」

103 殺手的失誤

解答

A、殺手失誤在李玉黎辦公室的打字機按鍵上。如果李玉黎是自殺的，那麼其打遺囑時打字機按鍵上應該有李本人的指紋。

殺手戴著橡膠手套用打字機打遺囑，他不僅沒有留下指紋，而且將以往按鍵上留存的指紋也擦去了。因此警方推斷李玉黎是被人謀殺的。

B、殺手的失誤是在手槍上裝了消音器。如果李玉黎是自殺，沒有必要在手槍上裝上消音器。

殺手的失誤是手槍放錯了位置。殺手朝李玉黎的左側太陽穴開槍，卻將手槍放在李玉黎的右手中。

104 奇怪的觸電死亡

李社長養的魚是電鰻。魚缸被小偷打碎，電鰻掉在地上，小偷碰到電鰻被電死了。電鰻是熱帶魚的一種，身體的電壓可達650～850伏特。

105 聰明反被聰明誤

因為抬腿小便的是公狗，母狗是不抬後腿小便的。

不僅如此，那傢伙還把公狗當成了母狗叫了母狗的名字，如果他真是這戶人家的主人，絕不會叫錯名字的，更不會搞錯公母。

因為是長毛狗，小偷從外表上分辨不出狗的性別，無意中叫了狗的名字，另外，小狗之所以與那傢伙嬉戲，是因為他潛伏在那戶家裡期間餵過牠好吃的東西，又撫摸過牠。

106 看不見的開槍者

兇手將長長的釣魚線繫在扳機上，再將另一端繫到洗衣機脫水裝置的旋轉輪上。然後調整後自動定時器離去。

這樣一來，不久自動定時器啟動，脫水機一旋轉，釣魚線纏到脫水軸上勾動扳擊。而且，釣魚線被拉斷後纏進脫水軸上，之後洗衣機的開關也自動切換停止脫水。

107 食兔中毒案
解答

毒是放在活兔肚子裡的。

阿托品這種毒素含在茄科植物中，罪犯用有毒植物的葉子和果實餵養兔子，草食動物和鳥類對有毒植物有一定的免疫功能。尤其兔子免疫性能更強。一隻兔子可以承受比人高出百倍的毒量。將那只活兔作為禮品，誰也不會懷疑那麼活蹦亂跳的兔子體內竟然有毒。

108 致命的一滑
解答

出事者抱人行走應該走乾淨的路面，而不是「亂草和爛泥使得查找腳印的工作十分困難」的路邊。

另一個司機說：「當他走到那邊時，他滑了一下，人跪了下去，那個姑娘也一聲不吭地跌了出去。」

而「其中一個很年輕，寬寬的肩膀，一身潔淨的晚禮服，只是褲腳口和鞋子被爛泥弄髒了。」很顯然他說了謊話。

109 怪異的聖誕老人

因為滅火劑的成分被人吸入之後，會有些氧氣供應不足，所以蹣跚而行。

腹部中刀死亡的這位男子為什麼穿著如此單薄？因為他是聖誕老人！那活著的聖誕老公公自然是殺人犯。他搶了聖誕老人的衣服！

110 雞蛋裡的針

毛三在買回雞蛋後，將雞蛋浸泡在醋裡面一段時間，蛋殼的石灰質被醋浸解，變得軟而略帶韌性，再將小鋼針慢慢刺入蛋裡，待鋼針完全進入後，彈殼便自動封口，最後將雞蛋拿出，醋酸揮發掉，雞蛋就和平常一樣了。

111 悲劇故事

一個斷水5天的人是不會有汗的，而斯科特擦汗，就證明他根本沒有斷水5天時間！

112 解答 旅館幽靈

斯坦納在看《希伯來日報》，其實他根本不懂希伯來文。希伯來文與阿拉伯文一樣，是從右向左書寫的，而他卻是從左到右一行一行地往下看，從而露出了破綻。

113 解答 梅花鹿的哀鳴

因為鹿是不會叫的。

114 解答 可疑的錄音

因為錄音機一開始播放便是從頭開始，哪個死了的人還會把錄音帶倒回去呢，如果是從頭開始的錄音帶肯定是有人故意設計的。

115 解答 河豚料理之謎

原來廚師長拿的是鯖河豚的頭，即被害人所吃的是鯖河豚。河豚因為種類的不同，能食用的部位也不同。如虎河豚，只能食

用身體、皮和蛋白，腸胃、肝、肺、魚籽等內臟是禁食的，並且要扔到指定的場所。

河豚的毒素有麻痺神經的作用，其毒性相當於氰酸鉀的數百倍。但鯖河豚的內臟卻是無毒，即使食用1公斤也平安無事。這個案件正像廚師長所說的那樣，是一起進餐的同伴之一將河豚毒偷偷地投入醬油碟子毒死被害人的，因這種毒極易溶於水。

116 廚師的冤屈

第一，如果肉上纏著頭髮，鋒利的刀切下去，就會被切斷的；現在切塊後肉上面仍纏有頭髮（未被切斷），所以切前肉上纏著頭髮的假設不成立。

第二，退一步講，即使切塊後肉上纏有頭髮，在高溫的燒烤下，頭髮也會被烤焦的；現在發現烤熱的肉上仍纏有頭髮，說明頭髮不是在燒烤前纏上去的。

117 吊在半空中

他是這樣做的：他利用梯子把繩子的一頭繫在頂梁上，然後把梯子移到了門外。回來時帶進一塊巨大的冰塊，這冰是事先放在冷藏庫裡的。他站在冰塊上，用繩子把自己繫好，然後等時

間。

第二天當侍者發現他的時候，冰塊己完全都融化了，管理員就此被吊在半空中。

118 守財奴之死
解 答

因為守財奴把金庫的鑰匙吞進肚了。

119 死狗洞
解 答

洞裡有大量的二氧化碳氣體，因二氧化碳比空氣重而沉積在下方。

狗比人矮，因此先受害，當人蹲下時，同樣會因缺氧而窒息。

120 毒蜂蟄死人
解 答

是利用了過敏性現象。

人體內有一種過敏的奇特現象。如果將某種特定的動物分泌液注射給人，過後再將有與此相同成分的物質進入體內，就會出

現強烈的過敏，受刺激而死。

　　譬如，若注入鴨蛋的蛋清，起初不會發生任何事，但一星期後如果再注入相同的蛋清，就會當即死亡。罪犯就是應用了這種過敏現象。

　　該罪犯是個醫生，他謊稱要給被害人注預防針，實際上是和蜜蜂相同毒素的毒。數日後，再將一隻毒蜂偷偷的放入車中，被害人在被螫後出現過敏現象致死。

▶ 推理破案王：祕密殺人事件簿　（讀品讀者回函卡）

■ 謝謝您購買這本書，請詳細填寫本卡各欄後寄回，我們每月將抽選一百名回函讀者寄出精美禮物，並享有生日當月購書優惠！
想知道更多更即時的消息，請搜尋 "永續圖書粉絲團"

■ 您也可以使用傳真或是掃描圖檔寄回公司信箱，謝謝。
傳真電話：（02）8647-3660　　信箱：yungjiuh@ms45.hinet.net

◆ 姓名：＿＿＿＿＿＿＿＿＿＿＿　□男 □女　　□單身 □已婚

◆ 生日：＿＿＿＿＿＿＿＿＿＿＿　□非會員　　□已是會員

◆ **E-mail**：＿＿＿＿＿＿＿＿＿＿＿　電話：（ ）＿＿＿＿＿

◆ 地址：＿＿＿＿＿＿＿＿＿＿＿＿＿＿＿＿＿＿＿＿＿

◆ 學歷：□高中以下 □專科或大學 □研究所以上 □其他＿＿＿＿

◆ 職業：□學生 □資訊 □製造 □行銷 □服務 □金融
　　　　□傳播 □公教 □軍警 □自由 □家管 □其他＿＿＿＿

◆ 閱讀嗜好：□兩性 □心理 □勵志 □傳記 □文學 □健康
　　　　　　□財經 □企管 □行銷 □休閒 □小說 □其他

◆ 您平均一年購書：□5本以下 □6～10本 □11～20本
　　　　　　　　　□21～30本以下 □30本以上

◆ 購買此書的金額：＿＿＿＿＿＿＿

◆ 購自：□連鎖書店 □一般書局 □量販店 □超商 □書展
　　　　□郵購 □網路訂購 □其他

◆ 您購買此書的原因：□書名 □作者 □內容 □封面
　　　　　　　　　　□版面設計 □其他

◆ 建議改進：□內容 □封面 □版面設計 □其他＿＿＿＿＿
　　您的建議：

讀好書品嚐人生的美味

推理破案王：祕密殺人事件簿